U0111987

大展好書　好書大展
品嘗好書　冠群可期

休閒娛樂
34

益智
腦力激盪

劉筱卉／編著

大展
出版社有限公司

序 言

一加一等於二，沒有人會懷疑。但是，發明王傑森在上小學的時候曾

說：「可是老師，如果一隻貓再加上一隻老鼠，貓會吃掉老鼠，所以只剩

一隻啊……」的確是有趣的想法。

在數學中如果加入日常的思考就會造成混亂。但是，這些想法卻能夠

造成偉大的發明。

任何常識都必須要加以懷疑，否則人生就會變得很無聊。

※　　　※　　　※

某位男子去看神經科醫師，說道：「醫師啊，大家都覺得我很笨，很

可笑。前些日子，我和朋友兩人去泡公共澡堂，結果我們就在澡堂內釣

魚，周圍的人都認爲我們兩人發瘋了，眞的不是開玩笑哦！我的那位朋友

的確是發瘋了，但是我很正常，眞的很正常。」

神經科醫師愕然的問道：「哦，爲什麼只有你很正常呢？」

這位男子很驕傲的回答：「因爲那傢伙居然用蚯蚓當餌。要用魚餌當然就要用沙蠶囉。」

如果你不想爲神經科醫師帶來麻煩的話，那麼就趕緊振作精神，向以下的問題挑戰吧！

4

目錄

目　錄

5

9

目　錄

11

第一章 靈機一動 充滿幹勁

13

益智腦力激盪

14

為什麼不要大錢要小錢？

朋友向我借錢，而且借的錢很少，我爽快的答應了。但是，我沒有與他所要求的數目相符的錢，因此，給了他五倍的錢。

但是，朋友說：「那我就不要了。」反而不接受了。

為什麼他要拒絕我的好意呢？

15

答1

> 因為他打電話只要一塊錢，而我借給他五塊錢。

●腦力激盪的重點

雖然皮夾裡面有很多錢，可是卻沒有帶硬幣。晚上店全都關了，看到了自動販賣機，雖然口非常渴，可是卻沒有硬幣可以購買，只好失望的通過販賣機前。

相信很多人都有這樣的經驗吧！

就好像有些事情兒童能做，大人不能做一樣。就算有很多的錢，有時錢也不見得是萬能的。

【例題】 這裡有三個硬幣，其中一枚硬幣是假的，但是卻維妙維肖，甚至連專家都無法分辨。可是卻被某位錢幣收集迷一眼就識破了。為什麼他做得到呢？

【答】 要看製造年代。硬幣因製造年代的不同，有的有價值，有的沒有價值。當然這會因該年製造的硬幣數目來決定。有些年份根本沒有製造這類的硬幣，而剛好這枚假的硬幣上面印的正是沒有出產硬幣的製造年份。

不適用於重力法則

重一百公斤的東西從某個高處落下壞掉了。但是，將高度增加為兩倍，而此東西卻完全沒有毀損。

落下地點是同一個場所，而東西也是同樣的，為什麼高度增加為兩倍時，卻不會壞掉呢？

第一章 靈機一動 充滿幹勁

17

物品是從飛機或者是直升機上利用降落傘落到地面的。最初高度不夠，降落傘無法張開，因此，到達地面時，東西就壞掉了。

●腦力激盪的重點

物體掉落時，高度愈高，其加速度就會增加，落下時的衝擊也最大，這是一般人的想法。的確，這是宇宙的大原則。但是，看這個問題，似乎違反了宇宙大原則，有矛盾之處。因此，讓人懷疑是否有些人為的操作因素在內。

【例題】從高五公尺的地方，掉落一公斤的物體，地面出現了陷凹的狀態。

接著從同一個地方掉落兩公斤的物體，但是，卻沒有出現陷凹的狀態。為什麼掉了兩倍重的物體地面卻沒有陷凹呢？

【答】若是類似棉花等的東西，比重非常小。而最初掉落東西可能是比重比較大的鐵球等東西。

占卜師的鑑定費

大學生張三不知道要從想要就職的Ａ、Ｂ兩家公司當中選擇哪一家？或者說他不知道該和現在交往的春花或是秋月結婚？

因此，請教占卜師這兩個問題。

占卜師卻說，一個答案要收三千塊錢的費用，不在乎問題的長短。

可是張三的錢包裡面只有五千元，只能問一個問題。但是張三想了之後，卻用三千塊讓占卜師回答了兩個問題。到底他是怎麼問的呢？

張三是採用「①A公司與秋月 ②A公司與春花 ③B公司與秋月 ④B公司與春花」的組合，請占卜師回答號碼就可以了。

● 腦力激盪的重點

遇到困難時的智慧有時會浮現一些靈感。像張三如果帶了六千元的話，恐怕就不會想到這個方法了。但是，如果帶了六千元卻仍然用三千元讓對方回答兩個問題，那真算是一號天才。

【例題】某架直升機上被安裝了定時炸彈。在兩分鐘前才通知機師爆裂物放置的場所。如果不趕緊捨棄直升機的話，不僅是自己的命，連下面的居民都會蒙受很大的損害。

但是，機師卻在某個地區發現了絕佳的目標，而投下了爆裂物。所幸是星期天，並沒有出現受害者，只有大樓受損而已。後來受損的大樓也沒有任何的牢騷與抱怨。甚至沒有請求損害賠償，為什麼呢？

【答】因為爆裂物落在正在解體中的大樓裡。

問4

為何名人的箭射得不遠

獵人Ａ是射箭的好手，而同樣是獵人的Ｂ，則不是射箭的好手。兩個人經常會互相較勁，朝同一個方向射箭，可是每一次箭飛得比較遠的，都是技巧比較不高明的Ｂ。

在同樣的條件下，為什麼名人Ａ射得沒有Ｂ來得遠呢？

21

因為A每一次都會命中獵物。對獵人而言，所謂名人應該是能夠射中獵物的人。當然，B的箭就飛得比較遠了。

答4

● 腦力激盪的重點

看似理所當然的事情，但有時會覺得應該不是如此，可能是有一些陷阱。能夠識破陷阱才是猜謎必勝法。

【例題】A與B全力扔同樣的東西時，能夠扔出同樣的距離。而現在A、B從同樣的地方，朝相反的方向扔同樣的東西，A比B扔得更遠。沒有風或障礙物等任何的因素存在，為什麼A會扔得比較遠呢？

【答】問題的陷阱就在於相反方向。若場所是在山坡等地，那麼A往下，B往上扔，就會發生這種情況。

問5

經常是用背部取勝

某個主持人說：「當我站在舞台上的時候，絕對會避免背對觀眾。」

聽到這個說法的人說：「我在舞台上的時候，幾乎都是背對觀眾，而且觀眾看到我的背部卻很快樂。」

到底他是從事什麼的職業呢？

這個人是樂團的指揮者

「背部面對觀眾」，會讓人覺得好像背部本身在表演特技。為什麼一定要背部對著觀眾呢？也是一個思考的樂趣。

我想大家應該沒有看過在舞台上同時站著兩個指揮家吧！但是，著名的貝多芬在指揮的時候，還有另外一位指揮者存在。而觀眾們看的則是另外一位指揮者，在演奏結束時，不斷的鼓掌。可是貝多芬卻還在那兒指揮，因為貝多芬的耳朵聽不見。

●腦力激盪的重點

【例題】 現在是中午十二點，我在台北。再接下來的五個多小時，我要忙碌的工作。但是，晚上六點多的時候，我必須回到高雄的住家，忙別的事情。我要用什麼方法回到高雄呢？

【答】 坐火車回去，因為我是自強的服務員，因此，工作結束時，我已經待在高雄了。

沒有主角的舞台劇

關於這次的舞台劇，我必須要拍攝各種場面。但是，卻沒有任何一張照片可以看到男主角，全都是配角。然而看到這場表演的人全都非常滿意。為什麼呢？

第一章 靈機一動 充滿幹勁

答6

舞台劇的名稱叫做『透明人』。產生了透明人的效果當然滿意。

●腦力激盪的重點

在電影或小說當中，透明人相當活躍，但是，要在舞台劇中展現這種效果，那就很困難了。在電影或是在舞台劇當中，死掉的人或是傳說著的人物可以當成主角，可是並沒有登上舞上，這就是所謂的透明人。

【例題】　若要在舞台上讓幾個人當中的一個瞬間消失，你認為應該採用什麼方法呢？

【答】　有很多種方法，不過我認為應該把後幕變黑，對於打算從舞台上消失的人，可以從幕的上方，用一塊黑布垂落下來包住這個人，讓水銀燈全都聚集在其他的人身上，那麼，這個人就能夠順利的消失了。

不完全犯罪的證據

倉庫的守衛被殺了。根據守衛B的證詞，A到倉庫去一直沒有回來，因此，他跑到倉庫去看。可是門卻打不開，於是回到守衛室，從C那兒拿來了備用鑰匙，和C一起到倉庫去。

B打開鑰匙，開門後發現A倒在地上。

C趕緊跑到裡面，抱起A，但A已經死了。右手拿著的是他們僅有的兩把鑰匙中的其中一把。由於出入口只有一處，而鑰匙非常複雜，因此不可能複製。關於這一點，C也同意。

警察聽完了這些敘述之後，思考了一會兒，終於喃喃自語的說道：「這實在是非常巧妙的伎倆，不過我知道犯人是誰了。」

犯人到底是誰呢？到底是什麼詭計呢？

答7

犯人是B。推測A在倉庫中時，B進入倉庫，殺了A之後，B讓A握著鑰匙，但並沒有把門鎖上就逕自走到外面去。A趕緊跑到守衛室，從C那兒取得鑰匙。為了讓C當證人，所以一起把他帶去。雖然門沒有鎖上，但是，他卻假裝在開鎖似的。事實上門是開著的。這就是整個犯罪的真相。

●腦力激盪的重點

在一般的人際關係中，只要不是非常重要的事情，我們對於別人所說的話或文字敘述都會相信。平常不說謊的人，喝了杯中的水，對你說：「這是甜的。」我們就會相信這是甜的。但是，只有自己喝了之後才知道真正的味道是什麼。

28

問8

到底是誰在扯後腿

大寶比二寶跑得快，二寶比三寶跑得快，三寶比小寶跑得快。

現在大寶、二寶、三寶、小寶一起往前跑，可是大寶卻無法追過小寶，而二寶也沒有辦法趕過三寶。

此外，二寶比大寶跑得更快，大寶無法超過三寶。

他們都全力以赴的奔跑，為什麼會發生這種情況呢？

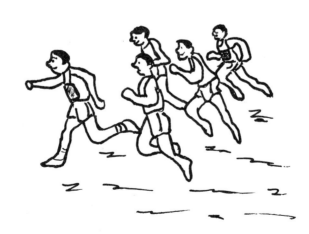

答8

大寶和小寶、二寶與三寶兩人一組，玩二人三腳的遊戲。

● 腦力激盪的重點

不合理的事情，一定有它的道理存在，必須要推理才能夠進步。這個問題看似單純，但是不容易解答。像是運動的網球和桌球等，有時兩人一組能使力量加倍，也可能會削減雙方的力量。

【例題】某個學校舉行運動會，父子玩二人三腳遊戲。做父親的必須要脫光上衣集合起來，但是其中某位父親在人前卻無法脫掉上衣。他並不是沒有穿內衣褲，這是為什麼呢？

【答】因為這位父親穿的是一整件的連身工作服。

不可解的杯中的水

倒入杯中的水的剖面如圖所示，杯子並沒有傾斜，而且也不是瞬間看到水的狀態。難道引力具有使這杯水傾斜的作用嗎？

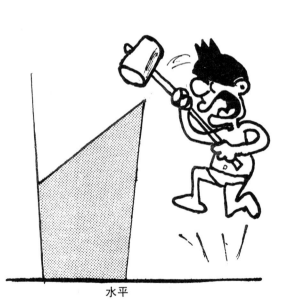

水平

答9

這個杯子是擺在如下圖所示的旋轉檯上。

●腦力激盪的重點

洗衣機的脫水槽發揮作用時候，衣物全都會擠在脫水槽的邊緣。甩水桶中的水時，會以圓弧型的曲線聚集在桶底，水不會溢出來，這全都是離心力造成的。

這個玻璃杯的圖也是因為離心力，因此，在畫出最大圓弧側時，水配合旋轉的速度而傾斜。但是，用水旋轉的話，由於杯子本身不會旋轉，水的傾斜是朝向旋轉的中心移動，所以要移動杯子的周圍。

平常在我們身邊發生的事情，如果只展示了某個場面的一幅圖畫，而這個圖畫看起來就好像是一整個場面似的，所以我們很難想像杯子在旋轉檯上移動的狀況。

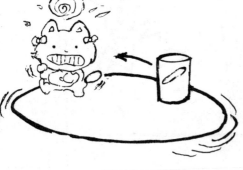

32

用秤來計算的地圖

有一幅如下圖所示的島的地圖。

想要計量這個島的面積。如果想要簡單知道答案的話，只要用秤秤一下就好了。

明明是測量重量的秤，真正能夠計算出面積來嗎？

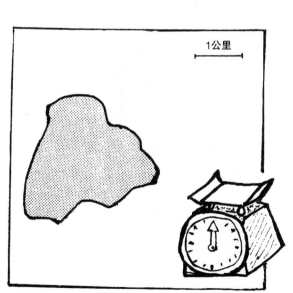

1公里

答10

用秤可以測知面積。方法就是將地圖複寫在一張厚紙上剪下來。然後根據地圖上所記的1公里比例尺而畫一邊等長的正方形，並剪下來。接下來求正方形紙的重量和剪下地圖後的紙的重量的比就可以了。但是，使用的秤必須要是能夠計算精密數字的秤。

● 腦力激盪的重點

用重量求面積的確是不可能，因為單位不同。但是聰明的讀者們，看到問題所說的地圖時，應該可以看到1公里的比例尺有一些暗示吧！

比例尺是地圖上長度的比例，因此，可能會想出也許可以用重量比來求出面積，這的確是正確的解答。因為比例本身並沒有單位關係。

從這個問題就可以了解到，當陷入瓶頸時（這時是指單位不同），只要好好的掌握問題所在，發揮奇想來消除瓶頸非常重要。

34

不易睡著的床

我的身高一百七十公分。前些日子在床的特賣會中，買了墊子比身高長二十公分，也就一百九十公分的床墊。

但在躺下時，腳卻會伸出床墊之外。測量長度，的確沒錯。

我睡在這張床墊一端十五公分處，算起來長度應該也足夠了，但為什麼會發生這種情況呢？

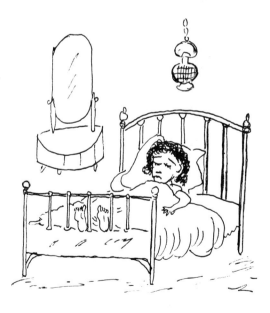

答11

人在睡覺時候，不論是誰都是只躺在那兒睡覺的狀態，腳踝不可能呈直角躺著。因此，比起直立時會長十公分以上。

● 腦力激盪的重點

如果把站著時候的狀態，直接想像成躺著時候的狀態，當然永遠無法解開這個謎底。無法接受這個解釋的人，今天晚上睡覺時，就試試看吧！

【例題】滿載限制重量貨物的卡車，不知不覺的超重。可是並沒有在中途載貨或者是載人，為什麼會超重呢？

【答】因為積雪。大家可能會認為積雪的重量並不重，但是想一想，一堆大雪卻能壓扁住宅，就可想像它的重量有多麼可觀了。

問12

找出紅方糖

如左圖所示，堆了很多的方糖，在中心只有一個紅方糖，那麼，想要捏出這個方糖，至少要捏幾次呢？

但是，絕對不能夠破壞這個堆好的方糖。

答12

只要兩次就夠了。先將正中央的兩段捏出來，然後橫擺下來就可捏出紅色的方糖了。

●腦力激盪的重點

像方糖這麼小的東西，用「捏」這個字，大家可能會認為要一個一個去找出來。如果以一個一個的觀點來思考的話，不管從哪一個角度著手都是同樣的結果。

但是，這兒的答案是「兩次」，各位就知道會該怎麼做了。

問到次數，大家會不會覺得問題比較棘手呢？

（1）

（2）

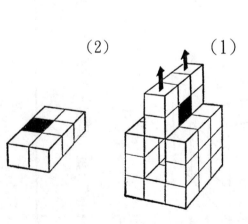

用水和油溶合在一起的 χ

水和油沒有辦法溶合在一起，

但是，水能夠和 χ 溶合，油能和 χ 溶合。

結果溶合在一起的東西，混合在一起也能充分溶合。

那麼，χ 到底是什麼呢？χ 是大家平常都可以看到的東西。

答13

肥皂或洗餐具的洗劑等。

●腦力激盪的重點

這問題相信大家每天都有經驗，也許立刻就想出答案了。尤其家庭主婦們，每次用餐之後，以洗劑清洗餐具的油污，所以應該能夠想得出來。每天務必使用的東西，可是卻有很多人不知道為什麼肥皂能夠溶於水和溶於油中。

【例題】 在器皿中裝水，底部挖個小洞，但是，水不會從此洞中漏出來。事實上，洞的大小足以使水溢出，但為何水不會溢出呢？

【答】 因為開口是密封的。大家只要想裝著墨水的墨水管就可以了解了。

被雲遮蔽的思考

第一章　靈機一動　充滿幹勁

某個國家終於看得到幾十年不曾見過的日全蝕。但是，這一天全國的天氣皆不好，無法看到日蝕。

可是藉著某種人為的方法，不論是身處何處，都能夠看到日蝕的全貌。

而此方法當然不是用巨大的電風扇去吹走雲。

那麼，究竟是採用何種方法呢？

> 用飛機飛到雲的上空，從雲上進行電視的現場直播，則全國觀眾都能收看到日全蝕的全貌。

●腦力激盪的重點

「看」，大家通常想到是直接看日蝕。但是，雲會造成阻礙。思考遇到雲也會被阻擋，因此，拼命思考趕走雲的方法。可是如果思考能夠穿過雲層的話，則所有的答案也就迎刃而解了。

只要能夠得到同樣的結果就好了，在自己的腦海中經常要擁有這個前提，則任何的謎題都容易揭曉。

當然，不光是猜謎，在日常生活中也是如此。

第二章　看似可以解開卻無法解答的事情

第二章
看似可以解開卻無法
解答的事情

相逢不相識

A和B是朋友，雙方交往了一年多。有一天A到B的家去拜訪，就在B家附近遇到了B。雙方互望一眼，就把眼光移開，擦肩而過。並沒有爭吵，為什麼兩個人碰了面卻又完全沒有交談就擦肩而過呢？

第二章 看似可以解開卻無法解答的事情

答15

A和B是筆友，兩個人都互不認識對方。

●腦力激盪的重點

提到朋友，大家都認為應該認識對方。但是，筆友只是書信往來的朋友，不見得全部都會互相交換照片。

當然，結果是悲劇還是喜劇，我就不知道了。

嚴禁橫放

小船上載滿貨物，順流而下的時候，貨物卻勾住了橋，而無法通過橋下。只要貨物再矮幾公分即可通過橋了。但是，不能夠橫放，有沒有不移動貨物卻能通過橋的方法呢？

第二章 看似可以解開卻無法解答的事情

47

答16

折返到附近的岸邊，放點石頭在船上，讓船下沉幾公分即可輕易通過。

● 腦力激盪的重點

載重物時，船會下沉。若照此原理，我想這的確是很簡單的問題。但是，卻會有人考慮破壞橋後再通過，那就表示思考已經混亂了。

【例題】 這裡有A、B兩個不同的東西。

A、B各自放入小盒。A漂流後幾秒鐘到了下游五公尺處，而B則在上游五公尺處。B不是靠動力前進的船，那麼B究竟是什麼呢？

【答】 A是木頭或者是任何東西皆可，但是B就是魚。魚有逆流而上的習性，因此會游到河的上游。

兩張唱片不同的味道

同樣的詞，同樣的曲，而且是由同一位歌手錄製的兩張唱片。各別聽這唱片時，感受完全不同。

這兩張唱片是歌手在同一時期唱的歌，為什麼感受不同呢？

第二章　看似可以解開卻無法解答的事情

49

答17

一張是用中文，一張是用外文唱的歌。

● 腦力激盪的重點

外國歌手用中文唱我們的歌，我們聽起來會覺得很奇怪。當然，因為發音不同，而在聽內容的時候感受也應該有所差異吧！

【例題】我和非洲某個種族談話。當我的翻譯人員完全不懂得該族的語言，但是，他卻能夠完成翻譯的工作。不懂得該族語言的他，為何能夠對我翻譯該族的話呢？

【答】因為在我的翻譯人員和該族之間有另外一位翻譯。

種族語 ──→ 英語 ──→ 中文

翻譯① 翻譯②

問18

逃生梯的建造方式

某個大樓的主人說道：「這棟大樓內安置很多逃生梯，而這些逃生梯是在大樓內部發生異常狀況時可以通到屋外的樓梯，平常不使用。因此，逃生梯全都在下樓之處打開，往上之處，門是不會開的。」

聽到此種說法，「哦！那麼如果我的辦公室設立在此，那就糟了。」

對方因此放棄想要搬入的打算而回去了。這是為什麼呢？

答18

如果正如大樓的主人所說的，那麼，地下室的逃生梯無法往上逃離，而他的辦公室就是在地下室了。

● 腦力激盪的重點

只是單向的思考問題就會造成失敗。在大廈的地下也有猜謎的倉庫哦！

【例題】我安裝了最新型的防盜器。這個防盜器安裝在門上的開關，一旦啟動時，防盜鈴就會持續響著。即使電線被剪斷，鈴仍持續響著。所以能夠安心，出入口全都裝了開關。但是，所有的開關都裝完之後，關於出入口方面卻遇到了一個難題，是什麼呢？

【答】所有的出入口都安裝上了開關，那麼，外出時該如何出入才好呢？

問 19

分開的一條路

有一條路，我朝南走，而後面的男子朝北走。但是，雙方就算朝著完全相反的方向走，目的地卻是相同的。

可是目的地又不在兩處對面的道路。

那麼，對此奇妙的行動，你又是如何解釋的呢？

答19

目的地是在山頂上。而到達該處的道路，鋪設方式則如圖所示。

54

● 腦力激盪的重點

只要察覺到山等有斜坡的道路，即可輕易的解答了。

但是，這個場所不只是在山上，在平地也會出現。

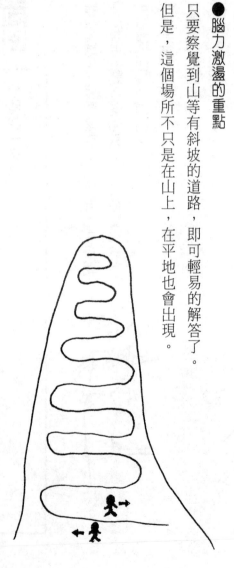

好運的男子

一名男子從奔馳的火車上朝著河堤跳下的時候，連輕微的擦傷都沒有出現。

這附近正好是一個月前有人跳火車自殺的地方。可是算一算，這一次火車的速度相同，為何他卻能夠毫髮無傷呢？

當然身體並沒有任何的裝備。

答20

一個月前還沒有積雪，而現在卻已積滿了雪。

● 腦力激盪的重點

一般看來，情況相同但是對方的情況可能改變了。在自然界經常會發生這樣的情形。像這個問題若從非常高的河堤往下滾的話，當然有可能會成為雪人。這只是推理的樂趣而已，恐怕沒有人會想要實際嘗試一下吧！

【例題】A、B從不同的地方來，來到湖前時，一個人說：「如果早半個月來就好了，真是太遺憾了。」而另一人則說：「唉，如果遲半個月來就好了，真是太遺憾了。」然後各自離開了，究竟他們的目的為何呢？

【答】一個人要釣魚，另外一人要溜冰。而此湖已經開始結冰而無法釣魚。就算要溜冰的話，因為冰還很薄，所以不能夠溜冰。

顛倒話

第二章 看似可以解開卻無法解答的事情

在車站的長椅上兩個人在交談。一個人說：「哎呀！我每次坐車都容易暈車。」聽到此話，隔壁的人說：「哦！那麼你就朝火車前進的方向坐，如此一來就不會暈車了。啊！火車快進站了，要趕緊坐在與火車前進方向相反的方向，否則到了下一站時，人潮擁擠就無法換座位了。」

這個人的說法是完全相反的顛倒話，但是他並沒有說錯，這到底是什麼意思呢？

答21

到了下一站時要進入總站，到時火車的方向就完全相反了。

● 腦力激盪的重點

火車不見得一直都是朝進行的方向前進。

搭乘捷運時，有些地方列車會回轉朝著相反的方向前進。如果你等到看到答案時才恍然大悟，那就不是很聰明的了。

第二章 看似可以解開卻無法解答的事情

問22

不擔心高度嗎

在離地五十公尺處，有一架直升機幾乎是靜止在那兒的。一名男子從直昇機上跳下。這位男子並沒有受傷。男子沒有帶任何的裝備，而且是掉落在水泥地上，難道他是超人嗎？

答22

男子只是跳到離地五十公尺高的大樓屋頂上。

● 腦力激盪的重點

兒童從離地三十公尺高的大廈掉落，但是，卻奇蹟似的只有輕微的擦傷而已。你會相信這是事實嗎？

其實這棟大廈愈往上就愈小，兒童是掉落在下面一樓的陽台上。

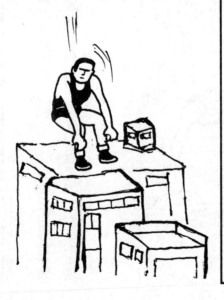

爬樓梯

林先生爬離地三十階的階梯，然後就不需要再爬階梯了。可是要到地上卻必須要爬四十階的樓梯。並無搭乘升降梯或手扶梯，為什麼要多爬十階呢？

第二章　看似可以解開卻無法解答的事情

61

爬到三十階處是在地下鐵的車站。地下鐵的車站是位於離地上必須要爬四十階樓梯的地下。所以要多爬十階的樓梯。

●腦力激盪的重點

與乘坐的交通工具無關，在都市有很多的高台。例如，豎立銅像的地方會有一些階梯，縱始我們爬上去之後，人卻仍在地上。所以像這個問題中所說的「要爬樓梯到地上」的表現有點奇怪。不過就算不合理，卻是好的腦力激盪。

【例題】某個三層建築大樓的公司，一樓有二十人，二樓有十五人，三樓有十人。在屋頂上一人也沒有。現在發生了地震，所有的人都跑到屋頂上，但是人數總共有五十人。先前的人數並沒有錯，那麼，人數增加的理由是什麼呢？

【答】就算有幾層地下室，大樓的樓層都是以地上的樓層來稱呼。問題中的大樓有地下室，而地下室裡有五人。

從化石來推理

發現了大恐龍和小恐龍好像重疊在一起的化石，彷彿是大恐龍吃掉了小恐龍，因為大爆炸而變成了化石。

看到這種情況，專家說：「別開玩笑了，一定是小恐龍吃掉大恐龍。」

那麼，看化石就能夠了解這一點嗎？

第二章　看似可以解開卻無法解答的事情

63

牙齒是最好的證明。肉食性動物的牙齒和草食性的牙齒不同，這就訴說了一切。像獅子比斑馬更小，但他卻可吃斑馬。

64

● 腦力激盪的重點

實際看的時候，就可知道不見得任何事情都是以大欺小。光靠外表來判斷容易出錯。就算是單純的事情也必須要懷疑一下。

【例題】三個小孩拿化石給朋友看。一人拿植物化石，一人拿動物化石，剩下的一個人拿的東西看起來好像是動物化石，可是卻沒有看到動物的身體。

另外兩個人說：「啊！這只不過是石頭。」但是，他本人則堅持：「這絕對是化石。」為什麼呢？

【答】那是動物的足跡，那的確是化石。

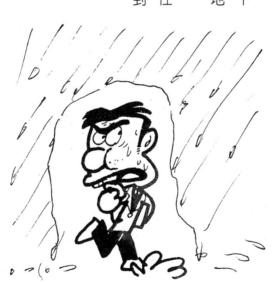

問25

下雨天的怪事件

許先生所站立的地方其周圍都在下雨。他並不是站在有屋頂的地方或是地下室，可是卻沒有淋到一滴雨。

當然許先生也沒有撐傘。沒有拿任何東西站在屋外的他，為什麼沒有淋到雨呢？

答
25

許先生是在合歡山這種非常高的地方，雨是下在比他站的高度更低的地方，所以淋不到雨。

● 腦力激盪的重點

當我們用頭腦去描繪事物的時候，例如，聯想到數字或者是活字時，通常這些文字就好像活字一樣印刷出來。如果是不能印刷出來的文字，就無法浮現於我們的腦海之中。像這個問題，我們在思考下雨的狀況時，都只想到自己在雲下，也就是自己置身於地上的狀況。這就是腦力激盪的注意要件了。

【例題】 水深四百公尺的海上，有一名男子在那裡行走。並不是坐著船或者是橡皮艇，男子以走在地上的狀態在走，可是不會下沉也沒有被海水打濕。這是為什麼呢？

【答】 男子是走在浮冰或者是冰河上。

問26

豪華絢爛的著色線條畫

五個圓圈重疊在一起。分開來的部分仔細用顏色來區別。

若說相連的地方要用與這個顏色不同的顏色來塗的話，那麼，至少需要幾個顏色呢？

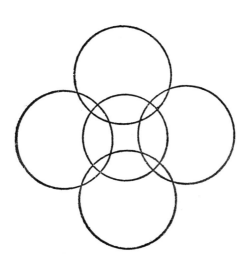

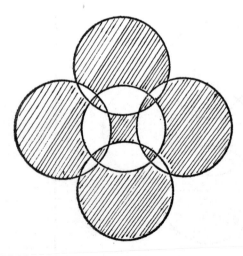

答26

只要一個顏色就好了。斜線的部分或是白色的部分塗上顏色即可。而無色的部分就可以當成白色的部分。

● 腦力激盪的重點

彩色印刷時，套色就暫且不說了。像三色印刷的話，事實上，看起來像雙色印刷或者是四色印刷的三色印刷很多。

這是因為紙的顏色，也可以當成是一種顏色。通常白色的話，會直接留下紙的白色。

68

奇怪的大樓照片

A、B兩張照片，是在同一時間由北以及由南從不同方向拍攝到的四棟大樓。為什麼只有其中的一個高度和大小都不同呢？

此外，A的照片是左右顛倒的錯誤照片。

69

答27

大樓並不是排成一列的，如圖所示，具有遠近距離。

A●
↓

B
↑
●

【例題】某個老人說：「這個照片是我和妹妹拍的。原本弟弟站在我和妹妹的正中央，但不知道什麼緣故卻沒有拍到弟弟。不久之後弟弟就死了。難道相機真的能夠看穿弟弟的生命即將結束了嗎？真不可思議。」

真的有其事嗎……？

【答】那是因為拍照的軟片曝光時間太長。這時如果曝光時間是十分鐘的話，那麼只站一分鐘是拍不到的。

迷信家的睡床

有一位很迷信的老人。

「我活到這把年紀，從未北枕而眠。

若要我北枕的話，那就一整個晚上都睡不著。」

但是，這位老人一個晚上會五次北枕而眠，而且到了早上，因為睡得很好而感到非常滿意。

並沒有翻身或者因為晚上夢遊而北枕而睡，這到底是怎麼一回事呢？

第二章　看似可以解開卻無法解答的事情

答28

這位老人是搭乘有臥鋪的車子。朝右朝左彎曲的長途火車，本人在不知不覺中就形成了北枕的狀態。

●腦力激盪的重點

一個晚上五次的數字，如果大家去考慮它有什麼意義的話，恐怕就無法做答了。但是，我想每個人都會去注意到這個數字。

我們在不知不覺當中，經常會做一些自己不喜歡的事情。例如，覺得自己沒有吃卻仍吃很多的加工食品。

例如有人問你：「你吃不吃兔肉啊？」你回答：「別開玩笑了，我絕對不會吃的。」可是如果這個人知道做維也納香腸時需要兔肉的話，那麼，恐怕他就不會吃維也納香腸了。

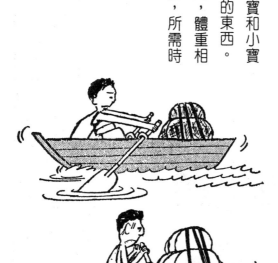

問29

划船的兩個人

有兩艘同樣的船。現在大寶和小寶兩個人的船上都載了一百公斤的東西。船要划到某個距離。但是，體重相同的兩個人用相同的力氣划船，所需時間卻有差距，理由是什麼呢？

因為東西各自放在船的前方與後方。船的下沉度不同，因此船所受到水的阻力也不同，速度就會產生差距。

74

● 腦力激盪的重點

像公園的小船等，有坐在前面與後面經驗的人就應該知道了。當然，如果經常只是坐著而不划船的人，就不會想到這個問題了。

由於受到水和波浪的影響，船的效率不佳。像大型船等，會故意在船的前方製造泡沫形成波浪，抵消在後面產生的波浪，形成逆位向，減小波浪，使船有效的划行。

沙漏的看法

父親對孩子說：「我要送給你三分鐘的沙漏和五分鐘的沙漏當禮物。

但是，如果你能夠好好運用頭腦的話，那麼，從一分鐘到十分鐘⋯⋯

不，應該說更多的時間你都可以自由的利用。」

那麼，要利用三分鐘和五分鐘的沙漏計算到十分鐘為止，應該如何的利用呢？

答30

三分鐘的沙漏為A，五分鐘的沙漏為B時，只要採取以下的做法就可以了。

一分鐘時—A、B同時倒過來，三分鐘後（A為0時）A再次倒過來。距離最初五分鐘後（B為0時）將B再倒過來。從這時候算起，當A為0時就是一分鐘。

兩分鐘時—A、B同時倒過來，A變成0的時候開始、B變成0的時候正好是兩分鐘。

四分鐘時—A、B同時倒過來，A變成0的時候A再倒過來。其次B變成0的時候B再倒過來。A變成0的時候開始、B變成0的時候就是四分鐘。

七分鐘時—A、B同時倒過來，A變成0的時候開始、B變成0的時候再次倒過來，變成0為止就是七分鐘。

此外，關於三分鐘、五分鐘、六分鐘、八分鐘、九分鐘、十分鐘的計算，你大概也已經了解了。

在山路上發生什麼事情？

某個山路從A到B，一個人要花五分鐘走完，兩個人要花五分三十秒，三個人要花六分鐘。

並不是因為互相聊天而步伐的速度變慢了。

那麼，每多一個人就要多增加三十秒的理由是什麼呢？

第二章 看似可以解開卻無法解答的事情

答31

在中途會遇到只有一個人才能通過的老舊吊橋，每次通過吊橋時一個人要花三十秒。

● 腦力激盪的重點

用車載貨，一個的時候十二分鐘就能夠送達，而載十個的時候卻花了二十五分鐘。原因當然也包括了從車上卸下九個貨物所需的時間，而這時也許車子只能開到路途的一半，或者是卸貨需要一分鐘，回到車子需要三十秒等等，都會花一些時間。

類似這樣的例子不勝枚舉。總之，若不討論運送貨物的速度，那麼，一定會出現其他的狀況。

例如，時速能跑二百公里的跑車，遇到限速六十公里的地方，這時跑車和普通車也沒兩樣。

第二章 看似可以解開卻無法解答的事情

問32

兄弟買的電視

兄弟早上在電氣行買了相同的小型電視。而這天晚上在同一時間看同一頻道的電視,但是,看的節目卻不同。為什麼相同的頻道卻播放不同的節目呢?

答32

因為哥哥住在高雄、弟弟住在台北。住在不同的地區，當然第四台的節目也有所不同。

● 腦力激盪的重點

俗語說：「地方變了東西也變了。」不管是電視、收音機或其他交直流兩用的東西，就算在台北、高雄買的東西一樣，例如錄音機或是日光燈等，但也並不能保證買回來的就一定是優良商品。所以，在其他地區買東西時一定要先仔細確認。

【例題】　曾經看過電視的通信講座。照著一個大的黑板，當然畫面是一片漆黑，沒有明亮的地方，但這時候電視台停電了。此刻我們家還有電，在這種情況下，我們所看到的畫面是什麼狀態呢？

【答】　會不會有人回答是黑色的呢？或者是因為停電的關係電視關掉了呢？

實際上畫面什麼也沒有映出來，整體是亮的。

問33

神奇的電纜車

在山麓與山頂停著電纜車。現在同時發車，一邊通往山頂，另外一邊則朝山麓移動，十分鐘後各自同時到達。

但是，線路全都是單線，在中途並沒有複線。

如果兩台電纜車是用同一個纜繩相連的話，那麼該如何擦身而過呢？不擦身而過是否可以當成電纜車使用呢？

答33

不需要擦身而過。若說電纜車的山麓並非只有一處，那麼，可以從兩處到達山頂這也就沒什麼奇怪的了。問題中的答案可能就是如圖所示，夾著山頂從兩處上去吧！

● 腦力激盪的重點

如果不在乎經濟效應的話，也許就能夠想出解決的辦法了。有人說：「爬上山之後又要再度回到原先的山下。」但是，有時也可以從另一處下山，不需要再度回到原先的山下。

沒有坡度的坡道

從A到B與坡道相連。但是，不管是從A到B或是從B到A，以同樣的狀態步行時，時間完全相同。

如果這個坡傾斜十五度，那麼，為何不會產生差距呢？

AB = BA

答34

如圖所示，從 A 到 B 是先下坡再上坡的坡道。

● 腦力激盪的重點

很多人都會認為坡道是往上或是往下的一條坡道，這是一般常識的思考。

不過，實際上對於我們所看不到的東西，如果不能夠假設狀況來思考，就沒有辦法解開謎底。

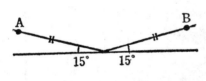

一個人可以走的步道

古代有一位因為肥胖而走路很辛苦的國王，命令家臣們建造活動步道。可是當時沒有電，也不能使用馬達。

只好以細長的地毯代替帶子，國王站在上面，兩人一組讓滾輪旋轉。

因此，一個步道需要兩個人，必須在幾處安排適當人數才行。

頭腦聰明的家臣說：

「不要採用這個方法，只要一個人就夠了。」

那是什麼方法呢？

不要注意到帶子的問題，可以製作貨物搬運車等東西，讓國王站在上面，由一位家臣來推就好了。

● 腦力激盪的重點

一些看似方便的東西，事實上卻會造成人力、物力的浪費。以前有人曾經發明過「容易爬坡的木屐」。在齒的部分斜切，但是，遇到下坡時卻造成困擾，在平地時也非常的不方便。就好像這個問題中的國王一樣，必須要採取符合節約能源時代的合理想法才行。

【例題】用滑車將肥胖的國王往上推的時候需要兩個人。有沒有辦法只利用一個人就能夠把他往上推呢？

【答】可以將比國王體重更重一些的重石擺在上面以彌補家臣體重的不足。

不過，在國王要上車的時候或是國王下車以後，一旦家臣沒有坐在車上時，有可能會造成國王摔倒，因此要注意。把國王放下的時候就可以調節重量到比國王坐在上面時的體重更輕的重量。

到底哪裡出錯？

游先生離開家的時候看手錶正好是一點鐘。到達目的地時看當地的手錶是兩點鐘。在目的地回來的時候看當地的手錶是三點鐘。游先生到家的時候卻是三點三十分。他來去的時間都是相同的，單程所需的時間到底是幾分鐘，而手錶顯示的時間不同，理由何在呢？

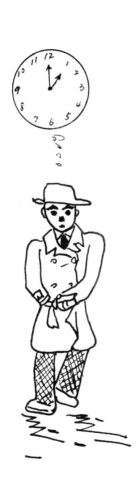

在家的手錶慢了十五分鐘，或是目的地的手錶快了十五分鐘，而所需時間為四十五分鐘。

去的時候一小時，回來的時候三十分鐘，如果所需時間相同的話，那表示一定有一個手錶慢了或是快了。注意到這一點，問題就簡單了。

●腦力激盪的重點

有人說游先生所住的地方沒有鐘，但是不管在任何情況之下，都可以正確的知道時間。的確，他家裡沒有任何的鐘，可是一打開窗戶，看到眼前時鐘台的時鐘指著正午。

【例題】這個月的一號是星期一，下個月的一號也是星期一，那麼，這個月是幾月呢？

【答】這個問題的答案是，那個月的天數必須是能夠被七整除。所以，不可能是三十或三十一日。那麼，答案就是只有二十八天的二月了。

問37

通勤者的心理

王小姐每天從X車站通勤到終點Y車站。而電車有A巡迴線與B巡迴線，所需時間相同。A巡迴線每隔五分、十五分、二十五分……間隔十分鐘，而B巡迴線則是十分、二十分、三十分……也是間隔十分鐘發車。

而她要到Y車站一定搭乘A巡迴線，回程時有時坐A線有時坐B線，如果購買的是定期票而坐A線B線都可以的話，那麼，她為什麼在早上要利用A巡迴線呢？

A巡迴線

X車站

Y車站

B巡迴線

因為A巡迴線是從X站開出，而B巡迴線是從Y站回到X站。當王小姐回來時候，不管是A巡迴線或B巡迴線，都是剛開出的車子，所以都可以搭乘。

90

●腦力激盪的重點

大都會的電車或火車、巴士，有一些光用圖來顯示也很難推理。路線可能重複，或者是有些在中途轉乘，或是有副線……因此，有無實際的體驗會使解答率完全改觀。

【例題】搭乘火車從A站到終點B站，在B站下車的乘客人數是火車從A站出發時的乘客的一半。若說在中途的車站上下車的乘客都一樣的話，那麼，一半的乘客到哪去了呢？

【答】從車站出發的火車B行與C行連結，在中途分離朝向B與C的目的地前進。而B行與C行的火車搭載了相同數目的乘客。

繞地球一周的汽車賽

三十世紀初期，地球一周道路和在道路上奔馳七公尺的高速道路完成了。有兩輛汽車繞地球一周作為紀念。車子同時出發，哪一輛車子會先回到出發點呢？

行進速度兩輛車都是時速一百公里，而且都沒有停下來，持續奔馳。把地球視為是完全沒有障礙物的地球。

第二章　看似可以解開卻無法解答的事情

答38

往下的車子會早到約一點六秒。

上方道路與下方道路長度的差距，因為半徑差是七公尺，所以可以輕易計算出來。按照左記要領來計算，距離為四十四公尺。想要憑直覺來回答幾小時或幾天的讀者，看到四十四公尺的數字可能會感到很驚訝吧！

下方道路的長度　　$2\pi Y$（Y是地球的半徑）

上方道路的長度　　$2\pi(Y+7)$

上下道路長度的差距　$2\pi(Y+7)-2\pi Y=14\pi$　∴44公尺

時速一百公里的車子奔馳四十四公尺所需時間

44（m）×60（分）×60（秒）÷100（km）

因此，在下方道路奔馳的車子大約會早到一．六秒。

第三章

大混亂的遊戲

火柴的算術（I）

下面六根火柴棒，是以〈2＝2〉的正確數式構成的。

六根火柴棒當中只移動一根（不可以拿掉），就可以變成另一個正確的計算公式，到底要怎麼做才好呢？

第三章　大混亂的遊戲

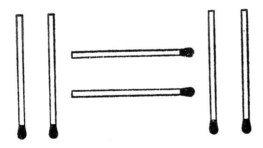

益智腦力激盪

取出左右任何一邊的一根火柴棒，斜向擺在形成等號的二根火柴棒上，也就是說二不等於一。

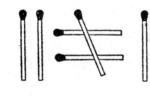

【例題】如左圖所示的火柴棒計算題，右邊加上一根，左邊加上二根火柴棒，還可以成為正確的數式，但加與等號不能夠改變。

【答】答案在次頁。

前頁的答案

$$Ⅱ+Ⅱ=Ⅳ$$

Ⅰ+Ⅲ＝Ⅳ，或者是Ⅲ+Ⅰ＝Ⅳ
也是正確的解答

火柴的計算（Ⅱ）

下面的數式不成立，但是，只要移動其中的一根火柴棒就能變成正確的數式。

不過，加和等號不可以改變，也不能夠出現不等於的記號，那麼，該怎麼做才好呢？

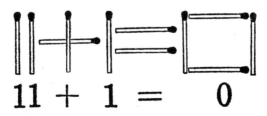

答40

11的一根火柴棒躺下來就變成 -1。
（如左圖）

【例題】 用三根火柴棒作成∧4∨。而再加三根火柴棒要變成∧2∨。

但是，在製造數字的時候，只可以變成阿拉伯數字，不可以將火柴棒折斷使用，那麼，該怎麼做才好呢？

【答】 答案在次頁。

98

變化圖形

如左圖所示，八根火柴棒構成兩個三角形和一個菱形。如果使用七根火柴棒，該怎麼做才能同樣的構成兩個三角形和一個菱形呢？

第三章 大混亂的遊戲

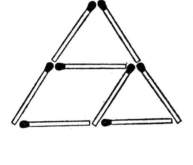

前頁的答案

益智腦力激盪

如左圖所示。

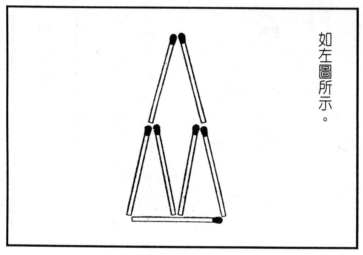

【例題】 五根火柴棒該
怎麼做才能變成平行四邊形
呢？當然五根火柴棒全部都
要使用，而且不可以折斷。

100

【答】 答案在次頁。

第三章 大混亂的遊戲

現在用火柴棒將川口文字排出來。而在火柴棒中

只要移動一根就變成另一個姓,是什麼姓呢?

問42

改姓的樂趣

前頁的答案

答42

把口的一根火柴
棒直放，整個看起來
就是倒過來的山川兩
個字。

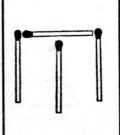

【例題】　九根火柴棒排成川田。從其中拿掉五根，就可以變成大家都認識的名人的姓。

只拿掉火柴棒，剩下的東西並不移動，這個姓是什麼呢？

【答】　答案在次頁。

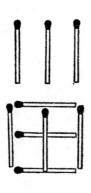

問43

火柴的中文字

用火柴棒作成十和口，如左上圖所示的組合（古）這個中文字。使用十和口

還可以作成哪些中文呢？

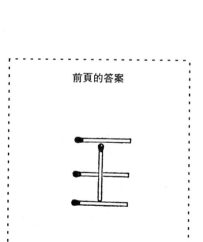

第三章　大混亂的遊戲

前頁的答案

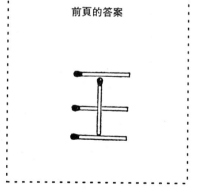

103

Right section (答43 box):








答43

「田」。把十放入口中就變成「田」，你也能夠辦到吧！此外，還可以作成「甲」或「由」。如果可以想出這些答案的話，那你就是一個感覺非常敏銳的人了。

104

【例題】如下圖所示，各用六根火柴棒構成兩個田，從其中各自拿掉兩根火柴棒，就可以變成其他不同的字。但是，不可以移動剩下的火柴棒。

【答】答案在次頁。

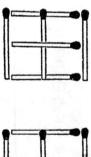

改變樣子的硬幣

六個硬幣如圖所示的排列著。從Ａ、Ｂ、Ｃ的方向來看，怎麼看都是三個。

該如何使用這六個硬幣，使得排列從Ａ、Ｂ、Ｃ的方向看起來都是四個呢？

第三章　大混亂的遊戲

前頁的答案

三

工

山

口

如左圖所示。

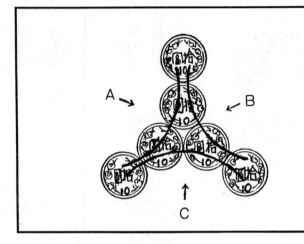

A

B

C

【例題】要讓三個硬幣不管從哪個方向看起來都是三個，那麼硬幣該如何擺呢？

【答】答案在次頁。

106

識破法則

如圖所示的排列硬幣。但是，不是隨便排列，要按照一定的規則來排列。那麼A、B兩個硬幣的幣值各是多少呢？

第三章 大混亂的遊戲

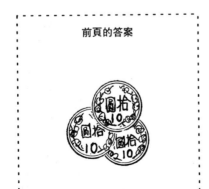

前頁的答案

107

答45

縱向排列的四個硬幣合計是二、三、四倍。而Ⓐ、Ⓑ兩個合計是一百五十元。從上面開始依序是金額較小的硬幣，因此Ⓐ是五十元，Ⓑ是一百元。

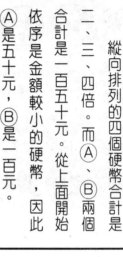

40　80　120　160
　　2倍　3倍　4倍

【例題】七個十元硬幣擺在一塊。相鄰的一列（直線）各自是二十元、三十元、四十元、五十元，到底該如何排列呢？

【答】 答案在次頁。

108

五個硬幣的真相

一元、五元、十元、五十元、一百元的硬幣各有一個。如左上圖所示，從①到⑤各擺一個，則硬幣的金額會變成好像（一）到（三）的情形。從①到⑤各自應該擺多少元的硬幣？

第三章　大混亂的遊戲

 ⑤

(一) ⑤是①的十倍
(二) ②是④的十倍
(三) ④是③的五倍

前頁的答案

←2個
重疊在一起

←3個
重疊在一起

30元　50元

20元　40元

20元
30元
10元
10元

109

①十元、②五十元、③一元、
④五元、⑤一百元

● （一）、（二）、（三）的答案
依序出來了。

由（一）來看，①是一元、五元或十
元。⑤是十元、五十元或一百元。②是十
元、五十元或一百元。④是一元、五元或
十元。由（三）來看，④只能擺五元。因
此③是一元。那麼①就是十元。由（一）
來看，⑥就是一百元。由（二）來看，⑤
就是五十元。

【例題】 用一根手指
只能夠移動一次，變成如
②圖。只能夠碰觸一個硬
幣。

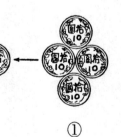

②　　　　①

【答】 答案在次頁。

硬幣的分配方式

如左上圖所示，排列十五個硬幣，分為三堆。合計額相等，應該如何分呢？

但是，不能移動硬幣。

第三章　大混亂的遊戲

111

前頁的答案

如圖所示用手指往上推

答47

如下圖所示，十五個硬幣當中，一百元的只有兩個，要用兩個五十元才能夠補足一百元的硬幣，這樣就能夠做出區分了。

【例題】 五元、十元、五十元、一百元硬幣總共十個。合計為四百九十五元，各種硬幣各有幾個？

【答】 一定會包括五元幣硬在內。一百元有四個，則四百零五元共有五個硬幣。那麼，剩下的五個總共九十元就可以了。九十元的話是十元硬幣四個、五十元硬幣一個就夠了。當一百元三個時，三百零五元總共是由四個硬幣構成，但是剩下的六個硬幣不可能變成一百九十元。而當一百元兩個或是一個時也都不可能成立。因此，應該是一百元硬幣四個、五十元硬幣一個、十元硬幣四個、五元硬幣一個。

112

問 48

線索只有這些硬幣

如下圖所示，五元在正中央，周圍圍繞著六個十元硬幣。但是，如果把五元擺在中央排成直線，而與五元接觸的硬幣排三個的情況有三種。全部硬幣的合計是二十五元。這種說法是正確的嗎？不要被下圖所騙哦！

第三章　大混亂的遊戲

不正確。

因為五元硬幣比十元硬幣更小，因此，如果如圖所示排列的話，則周圍的十元硬幣不可能全都碰到五元硬幣。所以，互相連接在一直線上的情況只有兩種。

114

有兩個地方
沒有連接在一起

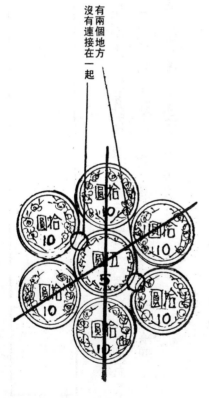

警扭的體重計

雙胞胎小明和小華的性格不同，房間一個是和式一個是西式。但是，兩個人都很在意體重。一起出錢買了體重計。

兩個人在自己的房間裡量體重，體重計的刻度小明為五十公斤、小華為五十一公斤。當時兩人正確體重都是五十一公斤。為什麼小明會比小華少了一公斤。

當然體重計沒有壞掉，而兩人之中也沒有任何一人多穿了衣服。

因為擺稱測量體重的場所所致，小華是擺在西式房間的木板上，而小明則是擺在和式的榻榻米上。在榻榻米上量的體重會比實際的刻度少了一點。這是因為榻榻米的反彈力比木板更弱的緣故。

116

● 腦力激盪的重點

你在擁擠的車上有沒有這樣的感覺呢？比起擠在眾人之中而言，一邊面對門等反而覺得更痛苦。

這是因為門等處會承受來自相反方向的大的力量。榻榻米也是同樣的，反彈力比木板更弱，因此，體重計的刻度會減少一些。

老兄弟的年齡

第三章　大混亂的遊戲

某個老人對自己年齡的敘述如下：

「我的出生年份，西元的年份第一位數和第四位數加起來數值，與第二位數和第三位數加起來的數值相等，而我哥哥也是同樣的情況。」

那麼，老人和老人的哥哥各自出生在西元哪一年呢？不過兩人並不是雙胞胎。

老人出生在西元一九一九年，哥哥出生在西元一九○八年。

如果還要再繼續追溯年份的話，那麼應該是西元一八一八年以及西元一八○七年，可是年齡應該已經到一百六十歲以上了，當然不能夠成為這個問題的答案。

【例題】某位兄弟的出生年份以西元的年份來看，四位數各自加起來數值是下一位與二位數的數值加起來的二倍。而哥哥的下二位與三位數的合計是下一位與四位數的合計的三倍，弟弟是四倍。那麼，他們到底出生在西元哪一年呢？

【答】思考這問題的時候，最重要的就是要知道第四位和第三位是一和九。

也就是說，兄弟的出生年一定是西元一九××年，然後找出適合題意的數字填入就可以了。

所以哥哥是出生在西元一九六四年，弟弟出生在西元一九七三年。

吝嗇者的損益計算

正在拍賣鳳梨，一個五十元、兩個八十元。在我前面客人他出五十元買了一個，我也買了一個，而且付了五十元，結果他卻找我十元。這並不是什麼受損的鳳梨，為什麼我可以用四十元買到呢？

1個五十元

2個八十元

第三章　大混亂的遊戲

119

我另外再找一個人，大家各出五十元，然後我用兩個五十

元硬幣買兩個，當然要找二十元。

120

●腦力激盪的重點

一個人購買通常會混亂。但是，再加上一個人就完全不同了。

例如，某個博覽會三十名以上的團體可以打七折。現在二十五名團體還是打

了七折進入，這是因為再請五個普通的客人加入他們的行列中，就可以變成三十

人。普通的客人也可以用七折的票價進入會場，他們當然也願意加入。

【例題】　在水果店前有四個人。四個人各拿了一個在這個店中買的蘋果，其

中的三個人各自付五十元買蘋果，而剩下一個人並不是買了最便宜的蘋果，他的

蘋果一個七十元。為什麼要多付二十元呢？而且這個店裡已經沒有其他的顧客

了。

【答】　一個人買一個蘋果七十元，另外三個人買三個一堆賣一百五十元的蘋

果，因此各出五十元。

使用頭腦和紙（Ⅰ）

第三章　大混亂的遊戲

在一張紙上畫出如圖所示的正方形。但是，完全不測量尺寸，在正方形的中心畫上此正方形四分之一面積的正方形，應該怎麼畫才行呢？

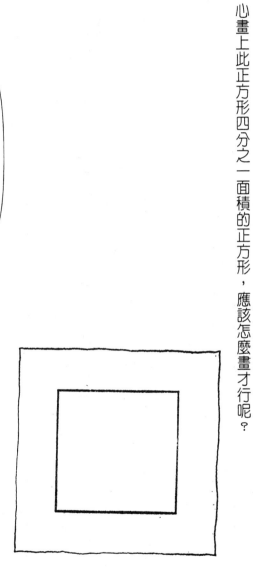

121

①

②

③

答52

益智腦力激盪

如圖①所示，將正方形的一端與一端重疊對摺，然後如圖②所示再折，就變成了分成四段的正方形圖③，各自拉出對角線來將各交點連接起來，就可以求得正方形。

第三章　大混亂的遊戲

問 53

使用頭腦和紙（Ⅱ）

在如圖所示的紙上畫正方形，但是，完全不使用圓規等，而且能夠畫出直線。到底是如何畫這個正方形的呢？

答
49

按照圖①→②→③順序摺紙，將形成正方形的痕跡用鉛筆描繪出來就可以了。

①

②

彎曲

③

124

問54

一公斤的智慧……

這裡有一堆米，還有一個大的天秤。這個天秤只能夠藉著左右的平衡來測量物體的重量。

現在，A先生與B先生使用這個天秤打算量一公斤的米。A先生正確的量出了一公斤的米，但是B先生卻做不到。

沒有砝碼的這個天秤，A先生要取出一公斤的米必須利用自己的體重，他是如何計算出一公斤的米呢？又為什麼B先生做不到呢？A先生的體重有多重呢？

A先生、B先生的體格都是成年男子的平均值。

第三章 大混亂的遊戲

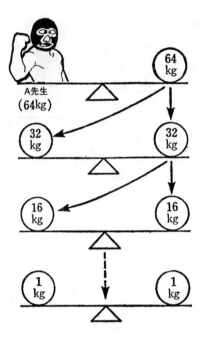

答54

A先生的體重是六十四公斤，因此，用以下的方法就能夠正確的取出一公斤的米。而B先生並不是完整的六十四公斤的體重，所以，無法正確的計算出一公斤的米來。

A先生
(64kg)

如果B先生是 80 公斤的話

40	40
20	20
10	10
5	5
2.5	2.5
1.25	1.25
0.625	0.625

因此，不可能是 1 公斤。

問55

地主的妙招

如圖所示，在圓形土地的正中央有一口井。

地主要將這個土地分成四等份，自己取得帶有井的土地，剩下三處則分給佃農。佃農的土地因為沒有井而不能使用。到底地主是如何分的呢？

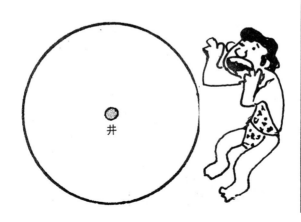

井

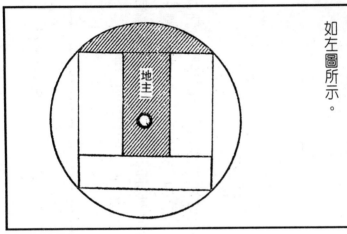

如左圖所示。

【例題】想要將圓形變成形狀面積相等的四等份。但是形狀又不能是扇形，有沒有更簡單的方法呢？

【答】答案在一三〇頁。

128

問
56

節約能源時代的突發奇想

進入節約能源時代，汽油也變成了車牌號碼末尾數字——奇數的在奇數日，偶數的在偶數日才能夠買汽油。但是，有人卻說這樣不公平，為什麼呢？

129

答56

因為此人的車牌末尾數字是偶數。因月份的不同，像三十一號、一號連著兩天都是奇數日，當然對於奇數車牌的人比較有利。

【例題】奇數＋奇數＝偶數、偶數＋偶數＝偶數、奇數＋偶數＝奇數、奇數＋偶數＝奇數。那麼，兩骰子一起擲的時候，從機率來看，兩個骰子點數的和其奇數比較多還是偶數比較多？

【答】看這問題的說明，的確偶數有兩種情形、奇數只有一種情形，所以出現偶數點數的機率應該比較多。但是，這就是詞彙的圈套了。成為奇數的例子，還有一種就是偶數＋奇數，這個情況並沒有提到。所以當然答案是相同的。

128頁的答案

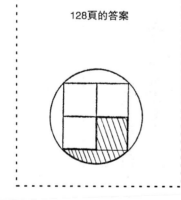

問
57

國王挑選的男子

以前有一位國王，在公主兩個夫婿的候選人當中不知該選哪一個，感到很迷惘。於是首先給予一個人做一件事情，看他一個月能做多少。然後另一個人也是給予同樣的條件。

結果，頭一個男子只完成後來那位男子的百分之九十三的工作，可是國王卻挑選最初的男子當女婿，理由何在呢？

第三章 大混亂的遊戲

131

答57

第一位男子工作的時間是二月，只有二十八天。而後面的男子是在三月工作，有三十一天。最初的男子所完成的工作量比標準的工作量百分之九十還多了百分之三，因此得到國王的肯定。

● 腦力激盪的重點

對於想要多休一天的上班族而言，這是不是你很拿手的問題呢？不過二月的天數較少，很多人都喜歡二月，真是讓人感到很意外。

問
58

蓋有瓦斯管自來水管的分租地

如圖所示，正方形地區各安排了四處蓋有瓦斯管（○記號）和自來水管（●記號）的地方。

現在，將這塊土地四等份，形狀相同，而且各土地要各有一條瓦斯管和水管。區分的方式用兩條直線就可以畫出來。

應該怎麼做呢？

答58

採用如圖所示的畫法就可以了。

●腦力激盪的重點

不論是畫直的或畫橫的，中央都有自來水管。如果從四角斜切的話，在線上也是有自來水管和瓦斯管。很多人看到這個題目可能會放棄吧！

用單純的思考無法畫出來的猜迷，關於等分的問題，會有一種遭人背叛的感覺。就像這個問題一樣，會有一些隱藏的因素在裡面。

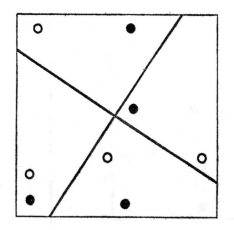

不計算的計算（Ｉ）

在正方形當中，畫一個如圖所示內切的正方形。內切正方形的面積當然比外側正方形的面積更小。

當外側正方形的面積為１的時候，小的正方形面積的比率是多少呢？不必麻煩的計算就可以輕鬆做答。

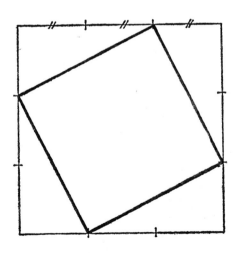

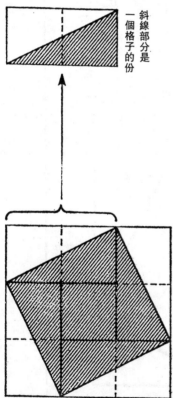

斜線部分是
一個格子的份

是大的正方形的 $\frac{5}{9}$ 的面積。

如圖所示，將正方形用九個格子來分割的話，那麼，小正

方形就是由五個格子所構成的。

136

不計算的計算（Ⅱ）

正方形當中，如圖所示，畫一個等腰三角形。正方形的面積為 1 的時候，等腰三角形的面積比率是多少？

和前面的問題一樣，不需要麻煩的計算。

137

答60

正方形面積的 $\frac{3}{8}$。

和前一個問題一樣的，用四個格子來分割正方形。但是，

和前一個問題不同的就是，不是三角形面積的部分，而是如圖

所示畫出斜線的空白部分，才是必須要注意的重點。

斜線部分是半個格子的份
（整體的八分之一）

斜線部分是一個格子的份
（整體的四分之一）

斜線部分是一個格子的份
（整體的四分之一）

空白的斜線部分是

$$\frac{1}{4} + \frac{1}{4} + \frac{1}{8} = \frac{5}{8}$$

因此，等腰三角形和正方形的比是

$$1 - \frac{5}{8} = \frac{3}{8}$$

139

如圖所示，有一個正三角形蛋糕，打算切成幾塊分給四個人。但是，每一塊蛋糕形狀要變成長方形，那麼，應該要如何切呢？

答61

如圖所示，切成四個三角形，然後再將各三角形對半切開，分給四個人時，如圖③所示，貼合在一起就可以了。

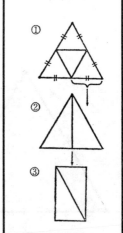

① ② ③

【例題】有如圖所示的正三角形蛋糕，要切成幾個相同的形狀分給三個人。但端到每個人的面前時卻變成長方形，該如何切呢？

【答】答案在次頁。

不計算的計算（Ⅲ）

如左圖所示，四分之一圓內切的正方形ＯＡＢＣ與三角形ＯＤＥ的面積到底哪個比較大呢？不需要計算就可以回答。

D

A　　　　　　B

O　　　C　　E

141

前頁的答案

如圖所示切成６塊，
其他的步驟與問61一樣。

答
62

也是相同的。

兩個正方形都是與相同的圓內切的正方形，所以，圖是其四分之一的狀態。

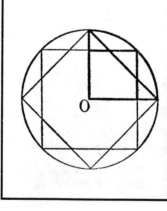

O

【例題】如上圖所示將蛋糕切成兩塊，斜線部分和非斜線部分哪一個比較大呢？

【答】斜線部分。

142

不計算的計算（Ⅳ）

如圖所示，一邊三公分的立方體羊羹，劃三刀切成八塊。切成八塊而各自表面積的合計與切之前相比，增加多少呢？不需要麻煩的計算就可以回答。

3公分

3公分

3公分

143

答63

表面積變成二倍。

立方體的面數有六面。每劃一刀增加二面，如問題所示，

劃三刀當然就增加了六面的表面積。

144

● 腦力激盪的重點

因為出現了「一邊為三公分」的具體

數字，所以，有些讀者會以這個羊羹的表

面積3×3×6＝54的方式來計算。希

望你能更沉著冷靜的把握狀態。重點在於

用刀子劃開時面的數目會產生何種變化，

不要被一些數字所騙。

劃一刀增加兩面

第三章　大混亂的遊戲

做才好呢？

如圖所示，在玻璃水槽中有水，只能使用一次二百cc杯子來量水量，該怎麼

問64

只能嘗試一次

145

答64

將水槽的水面位置畫上記號。再取一杯份的水，然後在下降的水面高度畫上記號。兩個記號的差距是兩百cc，剩餘的水的高度用兩百cc的高度去除，其數目再乘上兩百cc就可以算出水量了。

● 腦力激盪的重點

測量水量不光是把水舀出來測量。如果不能辦到的話，那麼，可以用和目前情況完全相反的情況來考慮。

也就是說，如果一個杯子容量是兩百cc的話，在想要測量的水面高度上做上記號，再放入兩百cc的水，上升的水面差為兩百cc份。然後再以同樣的方法來求得答案就可以了。

但是，這個方法正如這個問題所示，必須是立方體或長方體的容器。

無法拉長的棒子拉長了

第三章 大混亂的遊戲

如圖所示，一根長十公尺的棒子總共有四根，圍在一百平方公尺土地外圍。

只想用這四根棒子去圍一百平方公尺以上的土地，該怎麼做才好呢？

當然，棒子與棒子不可以分開。

10公尺

10公尺

147

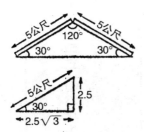

5公尺　5公尺

$5\sqrt{3}$

折彎的角度為
120度時的面積

5公尺　120°　5公尺
30°　30°

5公尺　2.5
30°
2.5$\sqrt{3}$

$4（2.5×2.5×\sqrt{3}）+5\sqrt{3}×5\sqrt{3}$

$=118.3$

大約變成 118 平方公尺

答
65

如圖所示，棒子的正中央折彎。

如果彎曲的角度以較容易計算的一百二十度為例的話，面

積大約變成一百十八平方公尺，範圍就擴大了。

第四章

幽默腦筋急轉彎

消失在水中的「重量」

五十公斤重的物體垂釣下來。如果用雙手將五十公斤重物上抬的話，重量相當的重。現在將釣在彈簧秤下的物體放入水中，結果秤的刻度變成零了，這是真的嗎？

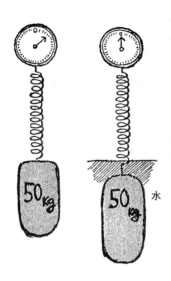

第四章　幽默腦筋急轉彎

151

答
66

的確如此。五十公斤的物體像木材或是冰塊等比重比水更

小，會浮於水上，所以彈簧秤的刻度變成零。

● 腦力激盪的重點

聽到「五十公斤的物體」，你心想可能是鐵等很重的物體吧！然而這種想

法卻會成為解答問題的障礙。這類的猜謎也會配合解答者的想法，隱藏一些會引

起混亂的陷阱，所以要小心。

【例題】 木材再怎麼樣重也都不會沉於水中。那麼，如果木材超過船的限制

重量，則船會下沉嗎？這艘船是鐵做的。

【答】 會沉。因為木材可以藉著水中浮力而浮起來。如果在模型或者是木製

的船上，加上木材的重量，模型會被推擠到水中，但不會沉沒。

第四章 幽默腦筋急轉彎

在盛夏時節，想要讓電風扇的風就像冷氣一樣，感覺清涼的方法。如果在氣溫三十度以上的狀態下使用，則要採用什麼方法呢？

問 67

讓電風扇更涼快

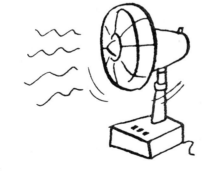

153

將身體用水打濕，再吹電風扇。水在蒸發時會奪走體表的熱，所以體溫會降低。

● 腦力激盪的重點

夏天為求涼快，會在庭院灑水。此外，皮膚上沾了酒精也會感覺涼快。這是因為液體變成氣體（氣化）會奪走周圍的熱而造成的。如問題所示，身體吹了電風扇的風更能幫助氣化，奪走身體表面的熱。若無其事做的事情，事實上卻有科學的根據。在我們身邊中的每一個行動，都要以懷疑眼光去找尋答案。

【例題】電風扇的馬達在扇葉不轉動的情況下運轉，和扇葉轉動的情況下運轉，耗電力會改變嗎？

【答】扇葉運轉時會更多。因為扇葉運轉比起不運轉時，馬達還必須要承受扇葉重量以及扇葉所承受的空氣的阻力等多餘的負擔。就好像卡車不載貨時和滿載貨物時消耗的汽油量不同是一樣的。

浮沉的關鍵在何處

形狀、大小、材質、重量完全相等的兩個物體放入水中。一個浮起來、另外一個沉下去，即使放入水中也沒有變質。為什麼會產生這種差距呢？

第四章　幽默腦筋急轉彎

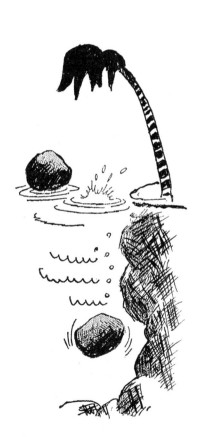

155

答68

這兩個物體是像碗或是鐵板等彎曲的東西。放入水中的時候，如圖所示，放的方法不同，一邊底朝下讓它浮起來，而另外一個則採用縱放或是倒放的狀態放入。

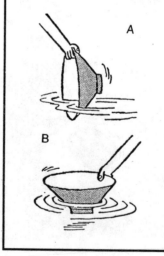

A

B

【例題】 兩物體的形狀、大小、材質、重量相等，但是，例如橡皮擦、鉛筆等所有的東西，因看的角度不同，可以看出各種不同的形狀。不過，有的東西卻不會因看的角度不同而改變，那是什麼呢？

【答】 球

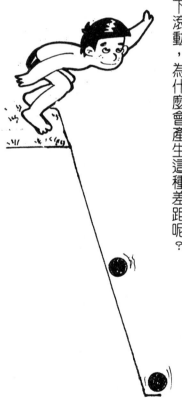

問 69

神奇的斜面

用同樣材質的金屬作成兩個重量相同的球。在斜面上滾動時，一個直接滾到下方，另外一個在中途就停止了。

在同樣的條件下往下滾動，為什麼會產生這種差距呢？

157

因此，滾動到如左下圖所示的狀態處就會停下來。

同樣重的球一個是密合的，而另外一個則中間是空洞的。

●腦力激盪的重點

球有裡面完全是密合的或是中空的兩種，你應該察覺到這一點了吧！這才是解答問題的端倪。首先注意到兩個球的形狀差距，但是，能夠導出「中途停止」＝「浮於水上狀態」的人畢竟是少數。由這意義來看，這是屬於高難度問題。如果有讀者立刻就解答出來，那麼你絕對擁有超群的洞察力。

水

電燈炮的靈感思考

如果光看乾電池不知道使用了多久了。於是有人用兩個電燈炮，想出更簡單的方法。當然，並不是另外準備一個新的電池來比較亮度，只用測定電池就可以從燈炮的亮度來判斷。

方法是什麼呢？

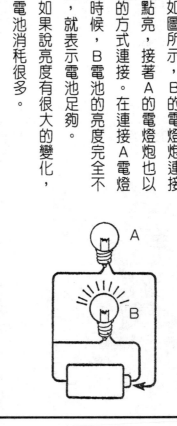

如圖所示，B的電燈炮連接
電池點亮，接著A的電燈炮也以
同樣的方式連接。在連接A電燈
炮的時候，B電池的亮度完全不
變化，就表示電池足夠。

如果說亮度有很大的變化，
表示電池消耗很多。

答70

● 腦力激盪的重點

乾電池1.5 V就擁有很多電力。其中單一（手電筒使用的直徑三公分的電
池）、單二（直徑二·五公分弱）、單三（直徑一·五公分弱）最容易使用。單
一的壽命為單二的二倍、單二的壽命為單三的二倍。

這絕對必要的

第四章 幽默腦筋急轉彎

聽到電氣製品，有些是利用乾電池的電作動，有些則利用來自電線的電作動。由冰箱到計算機大小、形狀各有不同的，有各種不同的電氣製品。但是，所有的電氣製品只有一個共通點，那是什麼呢？

161

開關。像自動削鉛筆機不必用手啓動開關，只要把鉛筆放進去，開關就能夠啓動。此外，還有利用無線遙控方式來作動的，還有利用光或光的阻斷等讓開關發揮作用。開關有很多種。

答71

●腦力激盪的重點

開關有能夠忍受多少的電壓及電流的規格。忽略這些規格，隨便更換的話非常危險。開關上明記的規格以及安裝的電氣製品的耗電力，一定要事先確認。例如開關上印有125V‧3A的記號，則只能使用於電氣製品的耗電力300W以下的製品。

【例題】瓦斯、自來水、電氣方面，瓦斯與自來水具有一大共通點，但是，電氣的這個共通點就不同了，這個共通點是什麼呢？

【答】輸送的方式。像瓦斯、自來水是使用配管，而電氣是用配線。所以瓦斯管、自來水管一旦破裂的話，瓦斯或自來水就會冒出來，但是，電不會從電線冒出來。

第四章　幽默腦筋急轉彎

走，並沒有在事後特別添加水或是下雨。為什麼會增加一公升的水呢？

水通中裝了五公升的水。事實上，這個水是用了能裝四公升水的容器一次運

問72

水桶中的水湧出！

答72

用四公升的容器運的時候是冰的狀態，冰溶化之後就變成五公升的水。

●腦力激盪的重點

水當然只能夠放入容器的體積份，因為是液體，所以可能會溢出來。但是，如果不是液體而是固體的話——那就是冰了。如果這個問題是「完全不使用容器搬運，只是用手搬運」，也許大家就會輕易的想到是冰了。因為出現了四公升、五公升等具體的數字，因此，思考的眼光可能會注意到數學的方向，導致這麼容易的問題反而答錯了。

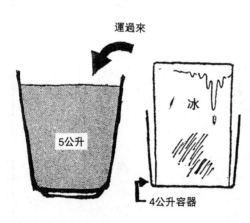

運過來

5公升

冰

4公升容器

164

問 73

是電磁石還是永久磁石

這裡有用同樣的力量吸住的永久磁石與電磁石。永久磁石只是磁石，而電磁石不用電的話沒有辦法吸住鐵。可是電磁石卻比較方便。如果吸住的力量相同，那麼不需要電，而且可以永久使用的永久磁石應該比較方便，但為什麼說是電磁石比較方便呢？

答73

越強力的磁石，例如永久磁石，要鬆開吸住的東西就非常困難了。

● 腦力激盪的重點

利用電磁石的大型起重機，將大的鐵塊吊起。我們經常在電視上看到這樣的畫面。要把吊起來的東西放開時，只要按下開關就可以了。可是如果是永久磁石的話，該怎麼將它拿下來呢？光是想到就令人冒汗。在我們目前節約能源的時代，永久磁石看似具有魅力，但卻有這樣的缺點。

【例題】磁棒在靠近鐵的時候會以同樣力量吸住鐵，光是這樣看不知道哪一個是N極、哪一個是S極。但是，只要用一根線就能夠分辨出來。該怎麼做比較好呢？

【答】中心吊個線，朝北的是N極。這和方位磁石是相同的。

石頭體操

將七十公斤的石頭和九十公斤的石頭由Ａ地點運到Ｂ地，可是運九十公斤的石頭比較輕鬆。

並沒有使用什麼運送道具等，但是，為什麼九十公斤反而比較輕鬆呢？

第四章 幽默腦筋急轉彎

167

答 74

因為七十公斤、九十公斤並不是扛著搬運。七十公斤的石頭，如圖所示，與地面接觸面較廣大，摩擦力較大。而九十公斤則是接近球形，所以，能夠輕易的滾動。

●腦力激盪的重點

利用這個問題也可以做出以下奇怪的測驗。

——滾動七十公斤的石頭需要較大的力量，而九十公斤的石頭只要輕輕一推就夠了。為什麼會發生這種情況，——答案就是九十公斤的石頭接近球形，而這個地方又是傾斜度很強的坡道。

70公斤

90公斤

問 75

掉下的秤

物體掉落時變成無重力狀態。但是如圖所示，普通的秤從高度三公尺處落下來，恢復普通狀態的時候，指針正上方指著 0 的話，那麼，在掉落過程當中針是如何移動的呢？

169

在秤加上物體承接盤的重量的狀態下，如果指針為0之後再掉下來，則因為是無重力狀態，並沒有加上承接盤的重量，因此，指針反而會如圖所示朝反方向（左向）轉動。

【例題】有可以秤重到六公斤為止的秤。這個秤擺在桌上，某個人想要計算三公斤的拉扯力。有沒有什麼好方法呢？

【答】首先承接盤上擺三公斤以上、六公斤以內的重物。指針刻度的位置就是該物體的重量。然後承接盤綁上繩子往上方拉時，指針變成0時還原。從最初指針所指的刻度位置到指針指到三公斤時，就表示正好加了三公斤的拉力。

170

常識的相反還是常識

如果空氣比氣溫更熱時就會變輕、上升，變冷時就會變重、下降。但是，比周遭的溫度低卻要利用空氣讓物體上升，那麼，應該在什麼時候進行呢？

第四章　幽默腦筋急轉彎

171

答76

沉入海底撈東西的時候。把下沉物裝進袋子裡，然後再送入空氣使其上升。空氣在水中不管再怎麼冷也不可能比水重。

172

●腦力激盪的重點

這個方法是打撈船的作業中經常要利用到的方法。在水中進行船體的密閉作業，利用送氣管送入壓縮空氣使其上浮。

談到空氣的問題，光是考慮氣體，想要在頭腦中浮現水中空氣與水的重量關係，恐怕是很困難的。稍微換個觀點來思考吧！

問77

電熱器的切斷思考

電熱器三百瓦的鎳鉻合金線有兩處斷裂，因此，在接合的時候大約短了百分之十。有人認為因為出熱的部分少了一成，所以三百瓦變成二百七十瓦。這個判斷是正確的嗎？

173

答77

不正確。

●電壓相同，電阻不斷增加，電流就很難流動。所以，當鎳鉻合金線少了一成時，電阻減少，電流就可以流動較多。電流值和電壓相乘，當然超過三百瓦以上。

300W 的電阻（R）是 300（W）＝100（V）×I（電流）　　I＝3（A）

100（V）＝3（A）×R（電阻）　　R＝33.3（Ω）

如果減少10%的話──33.3（Ω）×0.1約為30Ω

100（V）＝I×30（Ω）　　I＝10/3（A）

減少10%的瓦特（W）數是　W＝10/3(A)×100（V）＝$\frac{1000}{3}$　∴333W

【例題】不用三十瓦的電燈炮而用二十瓦的日光燈，顯得更亮，而且減少了十瓦的耗電力，是一石二鳥的作法──這種想法是正確的嗎？

【答】不正確。三十瓦的電燈炮耗電力是三十瓦，而二十瓦的日光燈耗電力約消耗二十三瓦，十五瓦的日光燈的耗電力約二十九瓦（五十赫時）約消耗兩倍的電力。

不平衡的天秤

將形狀、大小、重量相同的重物擺在天秤的兩端，互相保持平衡。但當同樣的東西各自擺在兩端時，天秤失去平衡，理由為何？

175

答 78

如下圖所示，同樣的形狀、大小、重量，但物體擺下時形狀的狀態會使得天秤中心的重量平衡改變。

●腦力激盪的重點

擺在天秤上的物體形狀、大小、重量都是相同的，如果一直只注意這一點，就忘記天秤原來的性質。忽略了最重要的重心位置。從天秤的中心到物體重心的距離，和作用於該處力量的大小成反比。

下圖是兩個物體橫擺時以及其中一個縱擺時的情況。縱擺時重心的位置距離中心比較遠，因此天秤失去平衡。

磁棒石的實驗

兩根磁棒的同極靠近時會相斥。如果相斥的磁棒之間擺一個如圖所示的鐵板，就會相吸。

那麼，所擺的鐵板厚度逐漸變薄的話，

兩根磁棒會變什麼情況呢？

177

鐵板

答79

●簡單的說，鐵板擺磁石時，加諸於鐵板的磁力會朝中心擴散。如果使用釘子等就更容易明白了。但是，鐵板較厚時，由於磁力擴散，對面的磁力較弱，互相吸住鐵板。當鐵板逐漸變薄時，對面的磁力增強，就互相排斥，但還是吸住鐵板。實際使用方位磁石就可以知道磁力的強度。

如圖所示，會在不同的位置吸住鐵板。

【例題】黏住磁石的鐵帶有磁氣，有N極、S極。如圖所示，黏住磁石的釘子的N極側再放一個磁石的N極石靠近時，釘子會變什麼情況？

【答】互相黏合到某種程度以上的長度。

這個長度與磁力大小和釘子的粗細有關，不能一概而論。

夏日的飲料

第四章　幽默腦筋急轉彎

A女士從廚房的可樂箱中拿出一瓶可樂，倒入放在桌上的兩個杯子裡，然後用線緊緊的綁住自己的手腳，再打電話。

「我們家被搶劫了，快來！」

警察一行人趕到時，她說：

「對方自稱是丈夫小時候的朋友，我也相信對方。當我從冰箱裡拿出可樂倒給他喝時，他突然改變態度綁住了我，然後開始在房間裡翻箱倒櫃。等他離開之後，我才好不容易掙脫了繩子打電話。」

聽到這個說法，警察說：

「太太，我不知道發生了什麼事情，但是，妳先前所說的都是謊言。難道妳沒有察覺到嗎？今天很熱。」

為什麼警察能夠拆穿A女士的謊言？

看裝了可樂的杯子。

如果是冰涼的可樂倒在杯子裡，杯子的表面會附著水滴，而且不久之後就會沉入底部。而這一天那麼熱，應該更是如此。但是Ａ女士所倒的可樂並不是放在冰箱裡的可樂，所以不會打濕杯子，而且杯子也沒有沾到水滴。

跟蹤

刑警在夜晚空無一人的道路上跟蹤一名男子。男子完全沒有察覺到自己被跟蹤了。刑警與對方拉開了很長的間隔走著，不久之後，又必須再次拉大與對方的間隔，否則可能會被男子發覺。

理由為何？

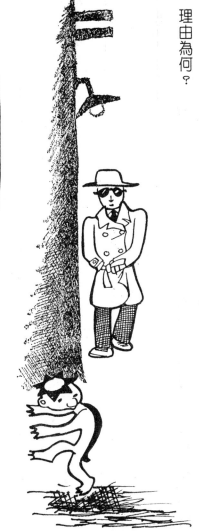

第四章 幽默腦筋急轉彎

181

答81

因為街燈造成的影子。街燈所照的影子在距離街燈較遠處會不斷的拉長。如果以同樣的間隔走路，影子會超過前面的男子。

●腦力激盪的重點

不了解這些問題，你就沒有辦法跟蹤別人了。為了處罰沒有辦法回答這個問題的人，你要去思考下一個問題。

答案自己確認吧！

「身高一公尺的小孩，在距離街燈兩公尺處影子長度是兩公尺。若要使影子長度變成兩倍，也就是四公尺時，那麼，到底應該要前進多少距離呢？」

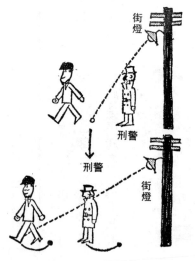

街燈

刑警

刑警

街燈

躺在雜樹林中的屍體

沒有民宅的寂靜山道上，男子開著車子拼命的奔馳。車子停下來的地方沒有道路，是在雜樹林當中。男子打開後車箱，扛出屍體，用鐵鏟代替手杖，不斷的往樹林深處走去。

埋完屍體之後太陽已經下山了。山上是很危險的地方，別說是菜園了，連個人影都看不到。就算有人出入，也看不到這個地方。把屍體埋在這裡，而且用枯葉覆蓋著，絕對不用擔心屍體會被發現。

男子鬆了一口氣的離開了。但是幾天之後，屍體就輕易的被發現了。理由是這附近的立地條件，而且時期也不對。到底是什麼理由呢？

183

答82

這附近是狩獵區，而且正好遇到解禁時被獵犬發現了。

184

● 腦力激盪的重點

沒有民宅、田園而且沒有人煙的寂靜場所，反而成為屍體被發現的關鍵。

首先要了解這些地方在不同的時期會有人來。事實上，有可能來此打獵或者是採摘野菜而發現屍體。

但是，這時並不是因為露出整個身體或是一部分而被發現了，所以，這些答案都不適合於這個問題。因此，不是人而是由嗅覺敏銳的狗發現的。

不知道你是否能夠找出這種思考結論來呢？

問83

下雪天的瘋狂強盜

積雪超過二十公分，還不斷的在下雪。張三把房間弄成好像有賊闖空門似的，不斷的佈置，而且取出事先準備好的鞋子，穿著鞋子在周圍製造腳印，然後把鞋子丟到已經挖好的洞裡掩埋起來，接著打電話給警察。

然而這些偽裝工作卻被警察一眼看穿。關鍵是什麼呢？

185

足跡。賊進入時的足跡和出來時的足跡相同。如果花了這麼長的時間待在屋子裡翻箱倒櫃的話，則因為下大雪那麼在進來時和出去時足跡的深淺應該是不同的。

● 腦力激盪的重點

想要做偽裝工作，則任何一些細節都不能夠忽略。

【例題】 在大雨剛過後的寂靜道路上，一名警察正在走著，而在其前方有一名男子。當男子走到轉角之前還回過頭來看看警察，然後就從警察的視野中消失了。當警察來到轉角時，男子已經不在了。而像男子留下來的足跡還長長的留在道路旁。警察看到這種情況覺得很奇怪，趕緊去追男子。警察為什麼會覺得奇怪呢？

【答】 足跡。在轉彎前和轉彎後有一步的間隔。足跡在走路與跑的時候相比較時，跑的時候一步的間隔會拉大，足跡的狀態會改變。當對方作賊心虛而開始逃跑時，警察當然要去追趕。

下午五點的不在場證明

電鐘慢了五分鐘。小李打電話到電力公司，說從四點五十五分開始停電，而他知道在五點時燈會亮。

記住這一點的小李對警察說：

「這一天的五點我在家裡看電視，結果運氣不好，停電了。不久就亮了。不過在這一瞬間，我看到電視的報時鐘正好指著五點。當然，我們家的電視在按下開關的同時影像和聲音都會出現，所以，立刻可以知道時間。那個電鐘是四點五十五分，所以，停電時間是四點五十五分到五點為止。」

「原來如此，但是，這個時候你並不在家裡，這兩個矛盾的事實不能當成證據。」

警察看著小李說著，兩個矛盾的事實是指什麼呢？

在報時的時候，電視台下午五點時並沒有映出時鐘，而且按下電源就會出現影像和聲音的電視，在停電結束來電的時候，雖然會立刻出現聲音，但是在影像方面，映像管要加熱，到達一定的溫度才會映出影像。

188

● 腦力激盪的重點

光看電視的畫面，如果不按下開關的話，與停電時同樣的狀態，但是，電視內部卻有很大的不同。

以前的電視廣告會說：「這個電視已經電晶體化，完全不使用真空管。」但是，今日依然在使用真空管，那就是播出畫面的映像管，就是一種真空管。

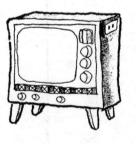

消失車子的行蹤

第四章　幽默腦筋急轉彎

在距離國道很遠的小徑上，有兩輛車子的輪胎痕跡。一輛與留在某個意外事故現場的車子的輪胎痕跡一致，而另外一輛則不是要搜尋的車子。警察判斷兩輛車應該是同伴的車。奇怪的是，兩輛車在中途痕跡都不見了。並不是說道路狀況改變了，周圍也沒有可以藏車的場所。但是，在車子痕跡旁邊發現人的足跡的警察，卻解開了這個奇怪之謎，到底他知道了些什麼呢？

答85

車子不是兩輛，是一輛。犯人換了備胎，可能是車子爆胎了。

● 腦力激盪的重點

若認為兩輛車的輪胎痕跡就是兩輛車造成的，那麼，當然也會認為是兩輛車在中途消失。

但是，如果這兩輛車的輪胎痕跡是一輛車所有，那麼，就會判斷是這輛車爆胎了。當然車胎的痕跡是不同的，不同點就是因為換了車輪。

小偷的弱點

掉入泥巴堆中後來被逮捕的犯人，在看到警察時說：

「算我倒楣！我躲在倉庫裡面一動也不動，卻被對方發現了。我並沒有發出聲音，他也看不到我。若是其他的人躲在狹窄的倉庫裡，一定不會被發現的。」

警察聽到之後說道：

「但是，藉著這些泥巴作惡，可以讓你好好的清洗一下自己。也許它能夠讓你變成真正的好人。」

這個作惡的泥巴，到底做了什麼壞事呢？

答86

體臭。尤其泥巴造成的體臭強人一倍。倉庫裡出現不應該有的人體臭，就證明裡面有人躲藏。

●腦力激盪的重點

事實上不論是誰都可以利用五官來感覺。可是活在活字的世界當中，很難去想像聲音或是臭味。電影或是電視的世界也難讓我們感覺到聲音或是臭味。

利用這個盲點來猜謎的例子很多。

問87

火上加油的女人

「在炒菜的時候如果引火到了鍋中，那麼，只要快點關上瓦斯就沒事了。但是我卻把擺在旁邊大量的油誤以為是水而倒入鍋中，那可就糟糕了。結果導致火勢一發不可收拾。我只知道要趕快逃命，根本無暇去找滅火器。」

流著淚的羅女士對警察這麼說：

「妳的證詞太曖昧了，在還不知道事實真相之前，我必須要懷疑妳是縱火犯。」

為什麼說她的證詞有曖昧之處呢？

答87

如果把大量的油倒入火中，則溫度會下降，火應該會滅掉，再加上關掉瓦斯，那麼，火更是不可能會越燒越旺。

194

【例題】在井中發現男性屍體。發現者是附近的孩子們。孩子是在拿掉井的蓋子想要扔石頭時發現的。男子似乎喝了很多酒，警察判斷他可能是想要喝水，因此來到井邊，不小心掉入井中。但是，陳警察卻認為這不是意外，很明顯的是殺人。到底他有什麼殺人證據呢？

【答】請各位想想自己掉入井中的情形。怎麼可能會把井蓋拿起來呢？跳下去之後，自己不可能蓋上井的蓋子。

問88

殺人者留下的郵戳

「請看這張名信片的郵戳。一月二日的六點到十二點蓋有文山郵局的郵戳。

這是表示他在二日的上午待在台北的唯一證據，就是他殺了我的妻子。」

「的確如此，不過我聽過有人會製造不在場證明，卻沒有聽說有人會製造自

己是嫌疑犯的證明，這值得懷疑。」

如果說名信片和郵戳都是真的，那麼，警察又為什麼要這麼說呢？

195

答

這張名信片是賀年卡。賀年卡為了要在元旦送達，較早寄出的不會蓋上郵戳。因此，在元旦收到的賀年卡再放入郵筒中的話，就會由最近的郵局蓋郵戳，然後再送出去，所以，警察會懷疑這一點。

196

山間小屋的殺人事件

一名男子死在沒有電的山間小屋中。

死因是因為觸電導致心臟麻痺，承受相當高的電壓。這裡並沒有打雷，而周遭也沒有電。很明顯的是殺人，而警察卻不了解為什麼能夠引來幾千伏特的高電壓。

但是，警察還是找出理由。我們只要注意一下身邊的東西，也許就能夠了解其原因了。

答89

電視。即使是小型電視，電視的映像管也有一萬伏特的電壓。就算是利用電池的攜帶用的電視，也是同樣的，雖然只有少許的電流，但是，高電壓也可能造成休克死亡。

●腦力激盪的重點

經常在百貨公司的魔術賣場，看到打開香煙盒等結果受到電擊的情況。這是因為電池利用變壓器迴路升壓為較高的電壓，霎時送出高電壓而造成的。對人體不會造成危險。可是電視是比香煙盒更大的東西，因此，絕對不要把手伸入電視內部。

問
90

被偷走的鑽石

博物館正在展示的鑽石「水星光輝」被偷走了。

對館內的人進行嚴格調查，可是並沒有找到鑽石。警察想到廁所的小窗還是開著的，認為犯人還在館內。說道：

「關於鑽石以及其他證據恐怕搜不出來了，但是再調查一次所有的人，就可以找出嫌疑犯了。」

為什麼警察會做出這樣的推測呢？

199

因為廁所的小窗開著，可能嫌疑犯已經把鑽石綁在鴿子的身上，讓鴿子由小窗飛走了。那麼，嫌疑犯可能打扮成像魔術師一樣，身上藏著鴿子進入館中。只要看衣物穿著，就可以找出誰是嫌疑犯了。

夜晚啼哭的小木偶人之謎

出外旅行時買了兩個小木偶人，外表看起來沒什麼奇怪的小木偶人，但是，到了半夜其中一個卻發出奇妙的聲音，說的並不是什麼清晰的話語，然而好像在訴說些什麼。

不過聽到聲音時，感覺小木偶人好像有靈魂似的。為什麼只有其中一個會發生這種情況呢？

第四章　幽默腦筋急轉彎

201

木材被蟲蛀。像白樺樹等這種情況特別多見。關於這個問題，可能其中一個小木偶人被蟲蛀了，白天還不知道，但是，在周遭一片寂靜的夜晚時就可以聽到蟲蛀的聲音。請確認一下你手邊的小木偶人吧！

沒有刮風的日子發生的事情

黃先生寄宿某個農家的時候，這天晚上非常寒冷，半夜起來上廁所，走到走廊的時候，看到房間門打開了一些，從裡面透出亮光。往房間裡一看，雖然沒有風，可是張在天花板上的蜘蛛網的一部分卻激烈的搖晃著。在沒有風的深夜，為什麼蜘蛛網的一部分會搖動呢？

第四章　幽默腦筋急轉彎

203

答92

可能有人還沒有睡覺，而且點燃了爐火。爐火使得空氣變熱，空氣上升起風。因此，張在上面的蜘蛛網因風而搖動。

204

● 腦力激盪的重點

在夏天夜晚還沒有打烊的店，經常看到燭火產生的風，使得燈籠上的畫顯得更生動。這也是同樣的道理。

消失在田園中的男子

王五看到一名男子走進周圍都是一片田園的小屋裡，但是，他卻一直沒有出來。

於是王五走到屋外往裡面一看，並沒有看到任何人。在小屋的周圍也沒有樹木以及其他的建築，為什麼這名男子卻在王五的眼前消失了呢？

第四章　幽默腦筋急轉彎

205

答93

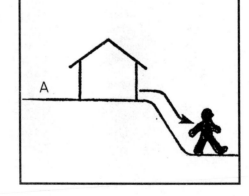

A

206

因為是如下圖的地形，男子離開小屋走到低地。而王五是從對面的Ａ方向看著小屋，因為小屋和台地的關係，所以沒有看到男子。

●腦力激盪的重點

人經常會以常識來判斷事物，而且用眼睛來確認自己所看到的事情。但是，像這種情況就容易產生錯覺現象。人的眼睛非常的模糊，因此，像電影或是彩色印刷等都會巧妙的利用這一點。

大展出版社有限公司
品冠文化出版社

圖書目錄

地址：台北市北投區(石牌)　　電話：(02) 28236031
　　　致遠一路二段 12 巷 1 號　　　　28236033
郵撥：01669551＜大展＞　　　　　　　28233123
　　　19346241＜品冠＞　　　傳真：(02) 28272069

・少 年 偵 探・品冠編號 66

1.	怪盜二十面相	(精)	江戶川亂步著	特價	189 元
2.	少年偵探團	(精)	江戶川亂步著	特價	189 元
3.	妖怪博士	(精)	江戶川亂步著	特價	189 元
4.	大金塊	(精)	江戶川亂步著	特價	230 元
5.	青銅魔人	(精)	江戶川亂步著	特價	230 元
6.	地底魔術王	(精)	江戶川亂步著	特價	230 元
7.	透明怪人	(精)	江戶川亂步著	特價	230 元
8.	怪人四十面相	(精)	江戶川亂步著	特價	230 元
9.	宇宙怪人	(精)	江戶川亂步著	特價	230 元
10.	恐怖的鐵塔王國	(精)	江戶川亂步著	特價	230 元
11.	灰色巨人	(精)	江戶川亂步著	特價	230 元
12.	海底魔術師	(精)	江戶川亂步著	特價	230 元
13.	黃金豹	(精)	江戶川亂步著	特價	230 元
14.	魔法博士	(精)	江戶川亂步著	特價	230 元
15.	馬戲怪人	(精)	江戶川亂步著	特價	230 元
16.	魔人銅鑼	(精)	江戶川亂步著	特價	230 元
17.	魔法人偶	(精)	江戶川亂步著	特價	230 元
18.	奇面城的秘密	(精)	江戶川亂步著	特價	230 元
19.	夜光人	(精)	江戶川亂步著	特價	230 元
20.	塔上的魔術師	(精)	江戶川亂步著	特價	230 元
21.	鐵人 Q	(精)	江戶川亂步著	特價	230 元
22.	假面恐怖王	(精)	江戶川亂步著	特價	230 元
23.	電人 M	(精)	江戶川亂步著	特價	230 元
24.	二十面相的詛咒	(精)	江戶川亂步著	特價	230 元
25.	飛天二十面相	(精)	江戶川亂步著	特價	230 元
26.	黃金怪獸	(精)	江戶川亂步著	特價	230 元

・生 活 廣 場・品冠編號 61

1.	366 天誕生星	李芳黛譯	280 元
2.	366 天誕生花與誕生石	李芳黛譯	280 元
3.	科學命相	淺野八郎著	220 元

4.	已知的他界科學	陳蒼杰譯	220 元
5.	開拓未來的他界科學	陳蒼杰譯	220 元
6.	世紀末變態心理犯罪檔案	沈永嘉譯	240 元
7.	366 天開運年鑑	林廷宇編著	230 元
8.	色彩學與你	野村順一著	230 元
9.	科學手相	淺野八郎著	230 元
10.	你也能成為戀愛高手	柯富陽編著	220 元
11.	血型與十二星座	許淑瑛編著	230 元
12.	動物測驗—人性現形	淺野八郎著	200 元
13.	愛情、幸福完全自測	淺野八郎著	200 元
14.	輕鬆攻佔女性	趙奕世編著	230 元
15.	解讀命運密碼	郭宗德著	200 元
16.	由客家了解亞洲	高木桂藏著	220 元

・女醫師系列・ 品冠編號 62

1.	子宮內膜症	國府田清子著	200 元
2.	子宮肌瘤	黑島淳子著	200 元
3.	上班女性的壓力症候群	池下育子著	200 元
4.	漏尿、尿失禁	中田真木著	200 元
5.	高齡生產	大鷹美子著	200 元
6.	子宮癌	上坊敏子著	200 元
7.	避孕	早乙女智子著	200 元
8.	不孕症	中村春根著	200 元
9.	生理痛與生理不順	堀口雅子著	200 元
10.	更年期	野末悅子著	200 元

・傳統民俗療法・ 品冠編號 63

1.	神奇刀療法	潘文雄著	200 元
2.	神奇拍打療法	安在峰著	200 元
3.	神奇拔罐療法	安在峰著	200 元
4.	神奇艾灸療法	安在峰著	200 元
5.	神奇貼敷療法	安在峰著	200 元
6.	神奇薰洗療法	安在峰著	200 元
7.	神奇耳穴療法	安在峰著	200 元
8.	神奇指針療法	安在峰著	200 元
9.	神奇藥酒療法	安在峰著	200 元
10.	神奇藥茶療法	安在峰著	200 元
11.	神奇推拿療法	張貴荷著	200 元
12.	神奇止痛療法	漆浩著	200 元

・常見病藥膳調養叢書・ 品冠編號 631

1. 脂肪肝四季飲食　　　　　蕭守貴著　200 元
2. 高血壓四季飲食　　　　　秦玖剛著　200 元
3. 慢性腎炎四季飲食　　　　魏從強著　200 元
4. 高脂血症四季飲食　　　　　薛輝著　200 元
5. 慢性胃炎四季飲食　　　　馬秉祥著　200 元
6. 糖尿病四季飲食　　　　　王耀獻著　200 元
7. 癌症四季飲食　　　　　　　李忠著　200 元

・彩色圖解保健・品冠編號 64

1. 瘦身　　　　　　　　　　主婦之友社　300 元
2. 腰痛　　　　　　　　　　主婦之友社　300 元
3. 肩膀痠痛　　　　　　　　主婦之友社　300 元
4. 腰、膝、腳的疼痛　　　　主婦之友社　300 元
5. 壓力、精神疲勞　　　　　主婦之友社　300 元
6. 眼睛疲勞、視力減退　　　主婦之友社　300 元

・心 想 事 成・品冠編號 65

1. 魔法愛情點心　　　　　　結城莫拉著　120 元
2. 可愛手工飾品　　　　　　結城莫拉著　120 元
3. 可愛打扮 & 髮型　　　　　結城莫拉著　120 元
4. 撲克牌算命　　　　　　　結城莫拉著　120 元

・熱 門 新 知・品冠編號 67

1. 圖解基因與 DNA　（精）　中原英臣 主編　230 元
2. 圖解人體的神奇　（精）　米山公啟 主編　230 元
3. 圖解腦與心的構造（精）　永田和哉 主編　230 元
4. 圖解科學的神奇　（精）　鳥海光弘 主編　230 元
5. 圖解數學的神奇　（精）　柳 谷 晃　著　250 元
6. 圖解基因操作　　（精）　海老原充 主編　230 元
7. 圖解後基因組　　（精）　才園哲人　著

・法律專欄連載・大展編號 58

台大法學院　　　法律學系／策劃
　　　　　　　　　法律服務社／編著

1. 別讓您的權利睡著了(1)　　　　　　　200 元
2. 別讓您的權利睡著了(2)　　　　　　　200 元

・武 術 特 輯・大展編號 10

1. 陳式太極拳入門　　　　　馮志強編著　180 元

46. <珍貴本>陳式太極拳精選　　　馮志強著　280 元
47. 武當趙保太極拳小架　　　　鄭悟清傳授　250 元
48. 太極拳習練知識問答　　　　邱丕相主編　220 元
49. 八法拳 八法槍　　　　　　　武世俊著　220 元

・彩色圖解太極武術・大展編號 102

1. 太極功夫扇　　　　　　　　李德印編著　220 元
2. 武當太極劍　　　　　　　　李德印編著　220 元
3. 楊式太極劍　　　　　　　　李德印編著　220 元
4. 楊式太極刀　　　　　　　　王志遠著　220 元

・名師出高徒・大展編號 111

1. 武術基本功與基本動作　　　劉玉萍編著　200 元
2. 長拳入門與精進　　　　　　吳彬　等著　220 元
3. 劍術刀術入門與精進　　　　楊柏龍等著　220 元
4. 棍術、槍術入門與精進　　　邱丕相編著　220 元
5. 南拳入門與精進　　　　　　朱瑞琪編著　220 元
6. 散手入門與精進　　　　　　張　山等著　220 元
7. 太極拳入門與精進　　　　　李德印編著　280 元
8. 太極推手入門與精進　　　　田金龍編著　220 元

・實用武術技擊・大展編號 112

1. 實用自衛拳法　　　　　　　溫佐惠　著　250 元
2. 搏擊術精選　　　　　　　　陳清山等著　220 元
3. 秘傳防身絕技　　　　　　　程崑彬　著　230 元
4. 振藩截拳道入門　　　　　　陳琦平　著　220 元
5. 實用擒拿法　　　　　　　　韓建中　著　220 元
6. 擒拿反擒拿 88 法　　　　　韓建中　著　250 元
7. 武當秘門技擊術入門篇　　　高　翔　著　250 元
8. 武當秘門技擊術絕技篇　　　高　翔　著　250 元

・中國武術規定套路・大展編號 113

1. 螳螂拳　　　　　　　　　　中國武術系列　300 元
2. 劈掛拳　　　　　　　　　　規定套路編寫組　300 元
3. 八極拳　　　　　　　　　　國家體育總局　250 元

・中華傳統武術・大展編號 114

1. 中華古今兵械圖考　　　　　裴錫榮 主編　280 元
2. 武當劍　　　　　　　　　　陳湘陵 編著　200 元

5

3. 梁派八卦掌（老八掌）　　　　李子鳴 遺著　220元
4. 少林72藝與武當36功　　　　裴錫榮 主編　230元
5. 三十六把擒拿　　　　　　　佐藤金兵衛 主編　200元
6. 武當太極拳與盤手20法　　　　裴錫榮 主編　220元

・少林功夫・大展編號115

1. 少林打擂秘訣　　　　　　　德虔、素法 編著　300元
2. 少林三大名拳 炮拳、大洪拳、六合拳 門惠豐 等著　200元
3. 少林三絕 氣功、點穴、擒拿　　　德虔 編著　300元
4. 少林怪兵器秘傳　　　　　　　素法 等著　250元
5. 少林護身暗器秘傳　　　　　　素法 等著　220元
6. 少林金剛硬氣功　　　　　　　楊維 編著　250元
7. 少林棍法大全　　　　　　　德虔、素法 編著

・原地太極拳系列・大展編號11

1. 原地綜合太極拳24式　　　　胡啟賢創編　220元
2. 原地活步太極拳42式　　　　胡啟賢創編　200元
3. 原地簡化太極拳24式　　　　胡啟賢創編　200元
4. 原地太極拳12式　　　　　　胡啟賢創編　200元
5. 原地青少年太極拳22式　　　胡啟賢創編　200元

・道學文化・大展編號12

1. 道在養生：道教長壽術　　　　郝勤 等著　250元
2. 龍虎丹道：道教內丹術　　　　　郝勤 著　300元
3. 天上人間：道教神仙譜系　　　黃德海著　250元
4. 步罡踏斗：道教祭禮儀典　　　張澤洪著　250元
5. 道醫窺秘：道教醫學康復術　　王慶餘等著　250元
6. 勸善成仙：道教生命倫理　　　　李 剛著　250元
7. 洞天福地：道教宮觀勝境　　　沙銘壽著　250元
8. 青詞碧簫：道教文學藝術　　　楊光文等著　250元
9. 沈博絕麗：道教格言精粹　　　朱耕發等著　250元

・易學智慧・大展編號122

1. 易學與管理　　　　　　　　余敦康主編　250元
2. 易學與養生　　　　　　　　劉長林等著　300元
3. 易學與美學　　　　　　　　劉綱紀等著　300元
4. 易學與科技　　　　　　　　董光壁著　280元
5. 易學與建築　　　　　　　　韓增祿著　280元
6. 易學源流　　　　　　　　　鄭萬耕著　280元
7. 易學的思維　　　　　　　　傅雲龍等著　250元

·青 春 天 地· 大展編號 17

·健 康 天 地· 大展編號 18

・實用女性學講座・ 大展編號 19

・校 園 系 列・ 大展編號 20

・實用心理學講座・ 大展編號 21

・超現實心靈講座・ 大展編號 22

·養 生 保 健· 大展編號 23

·社會人智囊· 大展編號24

30. 機智應對術	李玉瓊編著	200 元
31. 克服低潮良方	坂野雄二著	180 元
32. 智慧型說話技巧	沈永嘉編著	180 元
33. 記憶力、集中力增進術	廖松濤編著	180 元
34. 女職員培育術	林慶旺編著	180 元
35. 自我介紹與社交禮儀	柯素娥編著	180 元
36. 積極生活創幸福	田中真澄著	180 元
37. 妙點子超構想	多湖輝著	180 元
38. 說 NO 的技巧	廖玉山編著	180 元
39. 一流說服力	李玉瓊編著	180 元
40. 般若心經成功哲學	陳鴻蘭編著	180 元
41. 訪問推銷術	黃靜香編著	180 元
42. 男性成功秘訣	陳蒼杰編著	180 元
43. 笑容、人際智商	宮川澄子著	180 元
44. 多湖輝的構想工作室	多湖輝著	200 元
45. 名人名語啟示錄	喬家楓著	180 元
46. 口才必勝術	黃柏松編著	220 元
47. 能言善道的說話秘訣	章智冠編著	180 元
48. 改變人心成為贏家	多湖輝著	200 元
49. 說服的 I Q	沈永嘉譯	200 元
50. 提升腦力超速讀術	齊藤英治著	200 元
51. 操控對手百戰百勝	多湖輝著	200 元
52. 面試成功戰略	柯素娥編著	200 元
53. 摸透男人心	劉華亭編著	180 元
54. 撼動人心優勢口才	龔伯牧編著	180 元
55. 如何使對方說 yes	程 羲編著	200 元
56. 小道理・美好生活	林政峰編著	180 元
57. 拿破崙智慧箴言	柯素娥編著	200 元
58. 解開第六感之謎	匠英一編著	200 元
59. 讀心術入門	王嘉成編著	180 元
60. 這趟人生怎麼走	李亦盛編著	200 元
61. 這趟人生無限好	李亦盛編著	200 元

・精 選 系 列・大展編號 25

1. 毛澤東與鄧小平	渡邊利夫等著	280 元
2. 中國大崩裂	江戶介雄著	180 元
3. 台灣・亞洲奇蹟	上村幸治著	220 元
4. 7-ELEVEN 高盈收策略	國友隆一著	180 元
5. 台灣獨立（新・中國日本戰爭一）	森詠著	200 元
6. 迷失中國的末路	江戶雄介著	220 元
7. 2000 年 5 月全世界毀滅	紫藤甲子男著	180 元
8. 失去鄧小平的中國	小島朋之著	220 元
9. 世界史爭議性異人傳	桐生操著	200 元

國家圖書館出版品預行編目資料

益智腦力激盪／劉筱卉　編著
　　──初版，──臺北市，大展，2003〔民92〕
　　面；21 公分，──（休閒娛樂；34）
　　ISBN 957-468-253-6（平裝）
1. 智力遊戲
997　　　　　　　　　　　　　　　　92014988

益智腦力激盪

ISBN 957-468-253-6

編　　著／劉筱卉
發 行 人／蔡森明
出 版 者／大展出版社有限公司
社　　址／台北市北投區（石牌）致遠一路 2 段 12 巷 1 號
電　　話／（02）28236031・28236033・28233123
傳　　眞／（02）28272069
郵政劃撥／01669551
網　　址／www.dah-jaan.com.tw
E－mail／dah_jaan@pchome.com.tw
登 記 證／局版臺業字第 2171 號
承 印 者／高星印刷品行
裝　　訂／協億印製廠股份有限公司
排 版 者／弘益電腦排版有限公司
初版 1 刷／2003 年（民 92 年）11 月

定　價／180 元